ISBN 978-0-428-89727-7
PIBN 11333157

LES COULEURS E TOGRAPHIE

ET EN PARTICULIER

L'HÉLIOCHROMIE AU CHARBON

PAR

LOUIS DUCOS DU HAURON

TRAITÉ CONTENANT, DANS LEUR ÉTAT LE PLUS RÉCENT, LES FORMULES
ET LA MISE EN PRATIQUE DU SYSTÈME DE PHOTOGRAPHIE DES COULEURS
PUBLIÉ PAR L'AUTEUR AU MOIS DE MARS 1869.

PRIX : 2 fr. 50 c.

JANVIER 1870.

PARIS

A. MARION, ÉDITEUR

16, CITÉ BERGÈRE.

AVANT-PROPOS.

Depuis le Mémoire que je publiai, dès le mois de mars 1869, sur l'Héliochromie, j'ai travaillé sans relâche à améliorer et à rendre de plus en plus pratiques les moyens de réalisation dont il contient l'exposé.

Le système admettait, dans son exécution matérielle, un nombre pour ainsi dire illimité de formules et de procédés opératoires, éminemment variables et perfectibles, qui n'ont et ne peuvent avoir, au regard du système lui-même, qu'une importance secondaire, et qui toutefois peuvent le faire accueillir ou rejeter du praticien suivant la facilité plus ou moins grande de leur mise en œuvre et le plus ou moins de perfection des résultats.

Convaincu de cette vérité, j'ai eu à cœur de lever tous les obstacles de la mise en pratique, et loin de goûter quelque repos après la divulgation de tout un ensemble de moyens d'exécution laborieusement recherchés et expérimentés, j'en ai fait une étude plus attentive, plus approfondie, en vue de les assouplir

complétement aux exigences du nouvel art. Cette seconde série de travaux n'a pas été stérile. Par les formules et les procédés opératoires qui vont être décrits, *l'Héliochromie analytique* (telle est la désignation scientifique qui peut s'appliquer au nouveau mode de photographie des couleurs) devient un art essentiellement pratique et industriel, accessible non pas seulement aux opérateurs pourvus d'un matériel dispendieux, mais aux simples amateurs réduits à un outillage élémentaire.

Je n'ai assurément pas la prétention de donner le dernier mot des moyens d'exécution dont il s'agit. On réussira vraisemblablement à les améliorer. Quoi qu'il en soit, l'Héliochromie à l'état pratique n'est pas une espérance, elle est une réalité.

Le nouveau Mémoire que je publie s'adresse également aux théoriciens et aux praticiens.

Ces derniers y trouveront de telles précisions et de tels détails qu'il sera pour eux un traité.

CHAPÍTRE I.

Notions préliminaires : théorie générale du système.

Voici, dans un nombre assez restreint de propositions, la théorie générale du système et l'historique des transformations qu'il a subies entre mes mains avant d'arriver à la forme que j'ai préférée, que je propose d'adopter, et dont je ferai connaître en détail, dans les chapitres suivants, les modes de réalisation pratique.

1. Le Problème des Couleurs en Photographie, tel que je l'ai posé, ne consiste pas à soumettre à l'action lumineuse une surface préparée de manière à s'assimiler et à garder, en chaque point, la coloration des rayons qui la frappent. Il consiste à forcer le soleil *à peindre avec des couleurs toutes faites qu'on lui présente;* on donne au soleil une palette, il faut qu'il s'en serve avec discernement, comme pourrait faire un peintre.

2. Le problème étant posé en ces termes, le simple raisonnement suffit pour le résoudre, à la condition de prendre pour point de départ un principe de physique fort connu; c'est le principe en vertu duquel *toutes les couleurs perçues par l'organe visuel se réduisent à trois couleurs élémentaires, le rouge, le jaune et le bleu, dont les combinaisons en diverses proportions produisent l'infinie variété des nuances de la nature.*

En effet, si ce principe est exact, rien n'est plus facile pour la pensée que de décomposer en trois tableaux distincts, l'un rouge, l'autre jaune, l'autre bleu, le tableau en apparence unique, mais triple en réalité quant à la couleur, qui nous est offert par la nature, et de les reconstituer en

un seul tableau, sur chaque point duquel une seule de ces couleurs, ou deux d'entr'elles, ou toutes les trois, se rencontrent dans des proportions infiniment variables; et une fois arrivé là, le raisonnement conçoit, avec une égale facilité, que si l'on obtenait de chacun des trois tableaux dont il s'agit une image photographique séparée qui en reproduisît la couleur spéciale, il suffirait de confondre ensuite en une seule image les trois images ainsi constituées pour obtenir la représentation polichrome et intégrale du modèle.

3. Or, ces diverses opérations, — décomposition du tableau de la nature en trois tableaux, l'un rouge, l'autre jaune, l'autre bleu, — reproduction photographique de chacun de ces trois tableaux avec sa couleur spéciale, — et enfin unification des trois épreuves photographiques donnant à elles trois une peinture identique à l'original, — sont autant d'opérations susceptibles d'exécution matérielle.

Et d'abord, pour ce qui est de décomposer le tableau de la nature en trois tableaux, dont chacun sera de l'une des trois couleurs élémentaires, on comprend qu'il suffit d'interposer entre la nature et le verre dépoli de la chambre noire un verre de couleur rouge, puis un verre de couleur jaune, puis un verre de couleur bleue; ces trois verres, dont chacun laisse passer les rayons de sa couleur et intercepte les autres rayons, transmettront au verre dépoli, le premier une image rouge, le second une jaune, le troisième une bleue d'un même sujet.

Pour ce qui est de reproduire photographiquement chacune de ces trois images par une peinture de sa couleur, la photographie offre des préparations qui résolvent également cette seconde condition du problème pratique.

Enfin, quant à la superposition ou unification de ces trois peintures monochromes, cette dernière opération peut s'accomplir pratiquement tout comme les autres.

4. Ce mode de photographie des couleurs par trois préparations photogéniques, l'une rouge avec interposition d'un verre rouge, la seconde jaune avec interposition d'un verre jaune, la troisième bleue avec interposition d'un verre bleu, constitue un premier système d'héliochromie analy-

tique qui a été présenté dans ma précédente publication
sous le nom de *Procédé direct*, procédé réalisable sous
différentes formes, dont ce même écrit contient les descrip-
tions.

5. Dans ce procédé direct, les trois monochromes super-
posés sont constitués par trois laques, rouge, jaune et bleue,
non point *transparentes*, mais *réflexes*, disposées en cou-
ches assez légères pour que chaque monochrome laisse
voir celui qui est placé au dessous, et ce triple tableau est
appliqué sur un fond noir; de la sorte, *les blancs de la na-
ture*, formés, on le sait, par la réunion des trois couleurs
émises toutes les trois à leur maximum d'intensité, sont
traduits, sur les points correspondants du tableau hélio-
chromique, par la superposition ou présence simultanée des
trois laques, assez opaques pour dissimuler à elles trois le
fond noir, tout en se neutralisant entr'elles à raison de la
légèreté des couches; *les teintes grises* de la nature, for-
mées par la réunion des trois couleurs émises toutes les
trois en quantité médiocre, sont représentées par les trois
laques, toutes les trois en quantité assez faible pour laisser
transparaître le fond noir tout en se neutralisant entr'elles;
enfin *les noirs de la nature*, qui résultent de l'absence de
toute couleur, sont rendus par le fond noir de l'héliochro-
mie, entièrement laissé à découvert.

6. Ce procédé direct, dont je ne fais ici que rappeler la
forme la plus élémentaire, a l'inconvénient de traduire les
blancs du modèle non point par du blanc véritable, mais
par un blanc simplement relatif, par un blanc grisâtre, qui
fait paraître le tableau sombre comparativement aux objets
environnants. Il arrive, en effet, que chacune des molécules
qui composent la surface réflexe de ce tableau n'émet
qu'une seule des trois couleurs, tandis que chaque point
de la surface d'un objet blanc émet les trois couleurs à la
fois; l'éclat est par suite réduit au tiers.

7. Comment obtenir *le blanc absolu* au lieu de ce blanc
terne et douteux, résultat de la superposition, par couches
légères, de trois laques d'une nature opaque et réflexe? Il
n'y avait qu'une combinaison qui pût résoudre ce nouveau
problème; c'était celle qui consistait à traduire le blanc de

la nature non plus par la réunion des trois laqués, mais bien par un fond blanc donné à l'héliochromie, et à traduire le noir de la nature non plus par un fond noir donné à l'héliochromie, mais par la réunion des trois laques; et pour que les trois laques produisissent le noir par leur superposition sur le fond blanc, il devenait indispensable de faire usage non plus de laques d'une nature opaque et réflexe comme dans le premier cas, mais de laques transparentes, s'éteignant mutuellement sur le fond blanc dont il s'agit. Telle est la conception sur laquelle repose le procédé auquel j'ai donné le nom de *Procédé indirect ou d'interversion*, plus parfait que le Procédé direct. Le côté saillant et de prime abord paradoxal de cette nouvelle combinaison consistait en ce que les blancs de la nature, qui sont formés par la réunion des trois couleurs, devaient être traduits sur l'héliochromie par l'absence des trois laques, et en ce que, réciproquement, les noirs de la nature, constitués par l'absence de chacune des trois couleurs, devaient être traduits sur l'héliochromie par la réunion des trois laques.

8. Or, il est manifeste que, pour réaliser ce renversement dans la distribution des trois laqués, il fallait opérer un renversement analogue dans les conditions optiques au milieu desquelles devaient se former les trois monochromes, c'est-à-dire dans les couleurs des trois verres interposés entre les trois surfaces préparées et le sujet original. Pour se rendre compte de la couleur qu'il convenait de donner à chacun de ces trois verres, il importe de remarquer : 1º que chaque couleur élémentaire de la nature, en tant que couleur locale, c'est-à-dire propre à certains objets, doit être de toute nécessité, sur le monochrome de même couleur, représentée par une quantité de matière colorante d'autant plus forte que cette couleur locale est plus intense dans le modèle; 2º qu'au contraire chaque couleur élémentaire de la nature, en tant qu'appelée à former le blanc par son concours avec les deux autres, doit être de toute nécessité, sur le monochrome de même couleur, représentée par l'absence de matière colorante, ou tout au moins par une quantité d'autant plus faible que, dans le modèle, elle se rapproche davantage du blanc absolu. Com-

ment concilier ces deux conditions, en apparence incon-
ciliables, d'un même monochrome? Comment s'y prendre
pour que, sur ce même monochrome, les intensités de ma-
tière colorante croissent, dans le premier cas, en raison
directe des intensités de la couleur correspondante du
modèle, tandis que, dans le second cas, elles croîtront
en raison inverse? Ce problème, qui d'abord semble inso-
luble, se résout : 1° en faisant usage, pour chaque mo-
nochrome, d'une préparation colorante *susceptible d'être
éliminée par l'action de la lumière et proportionnelle-
ment à cette action*; 2°, en interposant entre la nature et
chaque monochrome non plus un verre de la couleur de ce
dernier, mais bien un verre *de la couleur binaire complé-
mentaire.*

Ainsi, par exemple, si l'on se sert pour le monochrome
rouge d'un verre de couleur verte, couleur binaire dont les
deux éléments sont le bleu et le jaune, voici le double phé-
nomène qui s'accomplira : 1° Le rouge, en tant que couleur
spéciale des objets, sera représenté sur le monochrome rouge
par une quantité de matière colorante directement propor-
tionnelle à l'intensité de ce rouge dans la nature; en effet, les
rayons rouges, interceptés par le verre de couleur verte,
laisseront subsister sur les points correspondants de ce
monochrome la préparation rouge, et cette préparation sera
d'autant moins éliminée que le rouge émis par la nature
sera plus exempt du mélange des deux autres couleurs; 2°
au contraire, le rouge, en tant qu'appelé dans la nature à
former le blanc par son concours avec les deux autres cou-
leurs, sera représenté sur le monochrome rouge par l'absence
de matière colorante, et il y aura d'autant moins de matière
colorante sur les points correspondants de ce monochrome
que le blanc du modèle sera plus intense; en effet, les
rayons rouges contenus dans la couleur blanche émise
par la nature seront, il est vrai, interceptés par le verre de
couleur verte, et ne contribueront en rien à l'élimination de
la préparation rouge, mais en revanche les rayons bleus et
les rayons jaunes contenus dans cette même couleur blanche
traverseront en grande quantité le verre de couleur verte, et
feront d'autant plus disparaître, sur ces mêmes points, le

rouge du monochrome que l'intensité du blanc sera plus grande.

9. *Le procédé d'interversion*, qu'on pourrait appeler *Méthode antichromatique* conformément à l'expression ingénieuse de M. Charles Cros, revient donc (et ici mon exposé va se simplifier pour le praticien) à obtenir d'un même sujet trois images photographiques, l'une rouge, l'autre jaune, l'autre bleue, toutes les trois constituées par des préparations colorantes d'une nature transparente susceptible de s'éliminer par l'action de la lumière et proportionnellement à cette action, en interposant un verre de couleur verte pour le monochrome rouge, un verre orangé pour le monochrome bleu et un verre violet pour le monochrome jaune. Mon premier mémoire contient une étude, plus spécialement adressée aux théoriciens, des principales lois qui régissent, sur chacun des trois monochromes, la représentation des couleurs simples ou composées du sujet original. Il explique en outre comment j'ai été conduit par certaines anomalies d'optique et de chimie, dont la pratique doit absolument tenir compte, à modifier la nuance de deux de ces verres, c'est-à-dire à remplacer, du moins pour les préparations indiquées par ce premier mémoire (et il en sera de même pour toutes les préparations que j'indique aujourd'hui), le verre orangé par un verre *rouge-orangé* et le verre violet par un verre *bleu-violacé*. J'ai eu soin de préciser minutieusement la coloration de chacun des trois verres (1).

10. Au lieu d'obtenir directement les monochromes à la chambre noire, méthode qui n'aboutirait (sauf le cas d'opérations compliquées) qu'à un exemplaire unique d'un sujet quelconque, il y avait évidemment avantage à procéder par voie de *clichés noirs*, méthode qui autorise la multiplication rapide et indéfinie d'un même tableau héliochromique (2).

(1) Le lecteur et particulièrement celui qui n'aurait pas sous les yeux mon premier mémoire, sera renseigné sur la nuance exacte de chacun des trois verres par les indications consignées ci-après, chap. II, n° 4 et note.

(2) C'est un fait scientifique bien curieux que cette représentation, par du gris et par du noir, de toutes les couleurs de la nature, triées et analysées sur trois clichés fournissant, comme le dit fort bien M. Charles Cros, *tous les renseignements* sur le tableau proposé. Ce savant formule en ces termes le principe de la triplicité des couleurs : « *Les couleurs sont*

Quant aux monochromes eux-mêmes, tout en signalant des moyens assez nombreux de les produire, il était pour moi manifeste que le procédé ordinaire au charbon s'y appropriait merveilleusement, surtout pour les multiplications opérées sur une echelle restreinte, et que, pour ces sortes de multiplications, il devait être préféré à tous autres, du moins dans l'état actuel de la science photographique. Etant données, en effet, trois laques transparentes, l'une rouge, l'autre jaune, l'autre bleue, respectivement mêlées à de la gélatine bichromatée, et chacune de ces mixtions étant étendue sur un support transparent, tel que feuille de mica, on se trouvait en possession de trois préparations colorées susceptibles de s'insolubiliser proportionnellement à l'action de la lumière, condition qui, par suite de l'emploi de clichés négatifs, rend ces trois préparations équivalentes aux trois préparations plus haut définies, *toutes les trois susceptibles de s'éliminer par l'action de la lumière et proportionnellement à cette action.*

11. *La Photographie au charbon* (1) étant donc admise comme auxiliaire, le Procédé indirect se posait dès lors en ces termes aux praticiens : 1° obtenir d'un même sujet trois négatifs par l'intermédiaire de trois verres différents, l'un vert, l'autre bleu violacé, l'autre rouge-orangé; 2° obtenir par contact, à l'aide d'une photographie spéciale au charbon, trois monochromes de laques transparentes, savoir : un monochrome rouge sous le cliché fourni par le verre vert, un monochrome jaune sous le cliché fourni par le verre bleu violacé, et un monochrome bleu sous le cliché fourni par le verre rouge orangé; 3° confondre par superposition les trois monochromes en un seul tableau, avec ou sans suppression des trois supports, lesquels, s'ils sont conservés, doivent être transparents.

12. Réalisé sous cette forme élégante de l'*Héliochromie*

des essences qui, de même que les figures, ont trois dimensions et, par conséquent, exigent trois variables indépendantes dans leurs formules représentatives. »

(1) On sait que la Photographie au charbon, ainsi nommée parce qu'elle se réduisait dans le principe à l'emploi de substances noires, telles que le noir de fumée et le charbon, fournit en réalité des épreuves d'une couleur quelconque, suivant les laques unies à la gélatine.

au charbon, le Procédé d'interversion a non-seulement le
mérite d'une exécution facile et accessible à tous les photo-
graphes; mais, grâce aux perfectionnements considérables
apportés dans ces derniers temps à la photographie au char-
bon, les tableaux qu'il procurera ne laisseront rien à dési-
rer ni pour la beauté du coloris ni pour la finesse du mo-
delé.

13. Ce n'est là, du reste, qu'une forme, et la forme la plus
élémentaire du Procédé indirect; car, au lieu de produire
trois monochromes qu'on superpose en un seul tableau, on
produira tout aussi aisément, dans les ateliers spéciaux de
photolithographie, de chromolithographie (1), de gravure
héliographique, etc., par l'intermédiaire des mêmes trois
clichés négatifs, et en utilisant les propriétés de la gélatine,
de l'albumine, etc., bichromatée, trois empreintes ou ma-
trices, planches gravées, etc., susceptibles de fournir par
un triple tirage un nombre illimité d'héliochromies formées
de trois encres de couleur : la multiplication d'un tableau
héliochromique par la presse, tel est donc l'important ré-
sultat que l'industrie est *dès à présent maîtresse de réaliser.*

(1) Il n'y a que l'*Héliochromie analytique* qui résolve d'une manière
pafaite ce problème plusieurs fois posé dans les arts, notamment dans la
chromolithographie : « *Peindre avec trois couleurs, avec trois encrages
seulement.* » Sans doute, en principe, à l'aide de trois tirages lithochro-
miques, l'un rouge, l'autre jaune, l'autre bleu, et à la condition de diver-
sifier le ton ou degré d'intensité de la couleur fournie par chacun de ces
tirages, on peut créer des tableaux non dépourvus de charmes; mais une
composition de ce genre exigerait un travail d'analyse par trop incompa-
tible avec l'enfantement d'une œuvre d'art. L'artiste aurait à calculer, *en
chaque point de chacune des trois épreuves,* non-seulement la forme,
mais la couleur, non-seulement la couleur, mais le ton où cette couleur
doit être portée, en distinguant le cas où telle couleur doit représenter,
sur l'image définitive, la teinte spéciale des objets et le cas où, par son
concours avec les deux autres couleurs, elle traduira les ombres du
modèle. Quelle complication! que de difficultés, surtout pour les sujets
où l'inspiration doit jouer un rôle ! Une telle méthode ne sera donc pra-
tïquée que pour des sujets très simples, très élémentaires.
Mais ce travail analytique, si au-dessus des forces de l'homme, la na-
ture l'accomplit sans effort ni défaillance, et avec une souveraine habileté
dans l'héliochromie. Non-seulement chacune des épreuves monochromes
fournira sa couleur au tableau synthétique, mais elle la fournira juste
avec le degré d'intensité qui convient en chacun des points où cette cou-
leur se rencontre; de telle sorte que, par la synthèse ou superposition des
monochromes, la couleur et la forme, les clairs et les ombres, loin d'être
sacrifiés les uns aux autres, se rehausseront mutuellement dans une har-
monie d'où naîtra l'illusion la plus parfaite.

14. Dans l'immensité du champ d'études que j'avais à parcourir avant d'arriver à la réalisation matérielle d'un système d'héliochromie dont les formes sont si multiples, j'ai dû, ne pouvant faire marcher de front mes travaux sur tant de points à la fois, m'attacher principalement ou même d'une manière à peu près exclusive à la forme de ce système qui m'était le plus naturellement indiquée par la simplicité relative des moyens d'exécution. Laissant donc provisoirement de côté la multiplication par la presse, je me suis livré à une étude très spéciale de *l'Héliochromie au charbon par la méthode d'interversion.* Déjà, dans la description jointe à mon brevet, j'avais spécifié les moyens opératoires qui me servirent à obtenir les premières héliochromies de ce genre soumises à la Société Française de Photographie. Depuis cette époque, je me suis assez rendu maître du procédé pour pouvoir aujourd'hui en offrir l'exposé très-détaillé et les formules les plus pratiques, pleinement convaincu que de nombreux adeptes d'un art si merveilleux se mettront à l'œuvre sans retard : je leur prédis que, s'ils veulent bien se conformer aux indications contenues dans le présent traité, ils atteindront sans de longs tâtonnements et même dépasseront en peu de temps les résultats qu'il m'a été donné d'atteindre.

Cet exposé va comprendre deux ordres bien distincts d'opérations. Je traiterai en premier lieu (chapitres 2, 3 et 4) de la production des trois négatifs héliochromiques, négatifs qui peuvent être indistinctement utilisés pour obtenir soit des héliochromies au charbon, soit des héliochromies lithographiques, soit des héliochromies fournies par des planches métalliques gravées par la lumière, etc. Je traiterai en second lieu (chapitres 5 et 6) de l'Héliochromie au charbon, laquelle comprend l'obtention et l'unification des trois monochromes dont je viens de parler. Je décrirai ensuite, sous le titre *d'Héliochromies artificielles* (chapitre 7), un art pittoresque, auquel personne n'avait encore songé, et qui est une dépendance, un corollaire de l'Héliochromie analytique.

CHAPITRE II.

Production des trois négatifs héliochromiques : matériel, généralités.

Sommaire : — 1. Matériel de début : simple châssis à reproduction, avec les trois verres colorés spéciaux : reproduction par contact de sujets transparents, diaphanies, vitraux, feuilles et pétales de fleurs, etc. — 2. Chambre noire ordinaire, chambre noire à trois objectifs ou à un plus grand nombre d'objectifs. — 3. Deux conditions à rechercher : rapidité des objectifs et leur rapprochement. —Avantages du système des amplifications appliqué aux négatifs héliochromiques. — 4. Nuance exacte et degré de pureté de chacun des trois verres colorés. — 5. Comment on les installe dans l'appareil photographique. — 6. Transition aux négatifs eux-mêmes : préférence donnée jusqu'à nouvel ordre par l'auteur aux sels d'argent pour les négatifs héliochromiques. — 7. Idée sommaire des recherches et des expériences qui ont déterminé le choix des diverses sortes de négatifs aux sels d'argent formulés dans les deux chapitres suivants : nécessité d'obtenir des images déjà avancées dans leur formation par la lumière seule : le rôle des révélateurs réduit à un simple travail de renforçage : curieux détails relatifs au collodion, à quelle condition il peut être employé en héliochromie. —8. Adoption du bromure et de l'iodure d'argent, particularités sur ce dernier sel.—9. Reproduction héliochromique des verts sombres de la nature : un mot sur les héliochromies transparentes.

1. Pour ceux qui désirent débuter dans l'art de l'héliochromie par des travaux d'une exécution facile, le matériel strictement nécessaire se réduit, abstraction faite des substances photographiques, à un simple châssis à reproduction et accessoires, tels que cuvettes, etc., et aux trois verres colorés spéciaux.

Ce simple châssis permet, en effet, d'obtenir par contact, sous les trois verres colorés, les trois négatifs de sujets transparents tels que diaphanies et vitraux, ou bien de

feuilles et de pétales de fleurs, papillons et insectes dia-
phanes (1), renfermés entre deux micas ou deux pellicules
de collodion (pellicules Marion). Le grand avantage de ces
sortes de sujets, c'est que l'impression des trois négatifs
étant beaucoup plus prompte qu'à la chambre noire, et ne
demandant que quelques minutes, même pour le négatif du
verre orangé, l'opérateur, dispensé s'il le veut d'un renforçage
ultérieur, apprécie et compare immédiatement les différences
des clichés, et se familiarise sans peine avec la marche du
procédé. Il exposera successivement, sous le modèle trans-
parent et en contact avec lui, chacune des trois surfaces
sensibles, avec emploi successif des trois verres colorés,
ceux-ci appliqués extérieurement à la glace du châssis. Non-
seulement ces sortes de sujets sont d'une facilité relative
d'exécution qui les rend précieux pour les commençants, mais
les résultats peuvent être admirables et méritent d'être pour-
suivis par les héliochromistes les mieux exercés; c'est là une
branche très élégante et très féconde de la photographie des
couleurs. Dans un article récemment publié par le Bulletin
belge de photographie et reproduit par le Moniteur de la
photographie (livraison du 1er septembre 1869), M. Kleffel,
sous le titre de *Phyllotypie*, décrit les résultats merveilleux
que donne, par contact, l'impression photographique ordi-
naire d'une simple feuille d'arbre : qu'est-ce à dire si, au lieu
de dessiner cette feuille par du noir et du gris, le soleil se
charge de la peindre avec toute la variété et toute la richesse
de ses nuances? Je recommande en particulier les feuilles
d'automne à cause de la beauté et de la multiplicité de leurs
teintes.

2. J'arrive au matériel qui devient nécessaire dès qu'il
s'agit de produire, non plus trois négatifs par contact,
mais trois négatifs à la chambre noire.

Ces trois négatifs peuvent s'obtenir *successivement* avec
un même objectif, ou *simultanément* au moyen de trois
objectifs très rapprochés les uns des autres.

(1) Les trois négatifs héliochromiques *amplifiés* d'insectes ou de petits
végétaux transparents peuvent s'obtenir, d'une manière aisée et rapide, au
moyen d'un appareil d'agrandissement (*mégascope solaire*) muni d'un
condensateur.

On ne doit faire usage d'un même objectif, successivement employé pour les trois clichés, que lorsqu'il s'agit de sujets dont les clairs et les ombres sont immuables pendant toute la durée de la pose, c'est-à-dire de tableaux, de surfaces planes, ou même de sujets quelconques enveloppés par la lumière diffuse : on se borne alors à adapter à ce même objectif, pour chacun des trois clichés, un verre coloré différent.

Mais il faut de toute nécessité recourir à un appareil photographique muni de trois objectifs agissant simultanément, lorsqu'on veut reproduire un paysage ou un objet pour lequel les clairs et les ombres se modifient par le déplacement du soleil; car alors il importe au plus haut point que l'exposition commence en même temps et s'achève de même pour les trois images, sans quoi la distribution des clairs et des ombres n'étant pas identique sur toutes les trois, donnerait naissance à des colorations impossibles lorsqu'on viendrait à superposer les trois monochromes.

On aura donc, pour les paysages et les sujets naturels éclairés par le soleil, une triple chambre noire dont chaque objectif sera garni de son verre coloré spécial. Tel est du moins l'appareil réduit à sa plus simple expression; car, ainsi que j'aurai l'occasion de le faire observer plus spécialement au chapitre IV, n° 9, la durée de pose pourra être considérablement réduite, si l'on obtient sur de minces pellicules deux ou plusieurs négatifs identiques fournis simultanément par des verres d'une même couleur. Quoique faibles, ces sortes de négatifs produiront par leur simple superposition un négatif vigoureux qui n'aura demandé qu'une pose relativement très courte. Au lieu donc d'une chambre noire à trois objectifs, on emploiera avec avantage un appareil à six, neuf, etc., objectifs.

3. La rapidité des objectifs et leur rapprochement, telles sont les deux conditions les plus importantes des appareils photographiques appliqués à l'héliochromie.

Je n'ai pas à insister sur la première de ces deux conditions. Elle est commandée par l'emploi du verre orangé et par celui du verre vert. Il convient donc de se pourvoir des objectifs les plus rapides que fournisse l'art des opticiens.

Quant au rapprochement des objectifs, j'ai à dire que, de toutes les chambres noires soit à trois objectifs seulement, soit à un plus grand nombre, la meilleure pour les héliochromies d'après nature est celle dont les objectifs sont très rapprochés les uns des autres, et conséquemment d'une très faible dimension, appropriés en un mot à la production d'épreuves très petites destinées à l'amplification. Une chambre noire de ce genre offre cet avantage que, les lignes de la perspective étant sensiblement les mêmes pour toutes les images à cause du peu d'écart des objectifs, les contours de chaque objet, à quelque plan qu'il appartienne dans la nature, coïncideront suffisamment d'une image à l'autre, même après l'amplification des épreuves. Avec de grands objectifs on n'arriverait qu'imparfaitement à faire coïncider, d'une image à l'autre, les contours des objets appartenant à des plans trop différents. Du reste, cet inconvénient des objectifs de forte dimension se limite exclusivement à l'hypothèse que je viens de spécifier : dans un grand nombre de cas ils pourront être employés.

4. Je n'ai point de nouveaux détails à fournir sur la nuance exacte de chacun des trois verres colorés; les précisions raisonnées où je suis entré à cet égard dans ma première publication (page 39 et suiv.) peuvent servir de point de départ; mes expériences ultérieures n'ont cessé de les confirmer (1).

Ce n'est pas que les nuances indiquées soient, d'une manière absolue, les seules possibles; mais, en attendant que la science ou une expérience approfondie déterminent, d'une

(1) Le lecteur qui n'a pu consulter ma première publication me saura bon gré de consigner ici quelques extraits relatifs aux nuances dont il s'agit :

« Le verre de couleur verte doit être d'une nuance telle que, sous son influence, les images des objets jaunes, celles des objets verts et celles des objets bleus s'impriment également bien en noir sur les sels d'argent employés.

» Le verre violet ne doit pas être précisément violet, mais d'un bleu violacé. Le verre bleu qu'on trouve le plus répandu dans le commerce est sensiblement de la nuance voulue.....

» La teinte du verre orangé doit plutôt se rapprocher du rouge que du jaune.....

» Les verres colorés doivent avoir tout juste l'intensité nécessaire pour donner des résultats suffisamment marqués; pour peu qu'ils deviennent foncés, ils absorbent une grande quantité de lumière, et rendent la pose beaucoup plus longue. »

manière rigoureuse, la coloration de chacun des trois verres, il est certain que ceux dont je me sers fournissent des héliochromies agréables et sensiblement identiques avec les sujets originaux.

Comme en fait de couleurs la vue des objets en apprend beaucoup plus que toutes les descriptions, j'accompagne la publication de ce traité d'un certain nombre de spécimens des trois sortes de verres colorés; ces spécimens pourront être consultés, notamment dans le magasin d'articles de photographie de M. A. Marion (16, cité Bergère).

Les verres dont j'ai fait usage jusqu'à présent sont de ceux qu'on trouve chez tous les vitriers. L'expérience m'a démontré qu'une perfection absolue dans la pâte de ces verres n'est pas de rigueur. Pour peu qu'on mette de soin à les choisir, et du reste s'ils sont bien planés, leur interposition ne nuira point à la correction ni à la finesse des images; quelques menues défectuosités dans la pâte de ces verres ne tireront pas plus à conséquence que de légères bulles dans les objectifs eux-mêmes.

5. Je place les verres de couleur dans l'intérieur de la triple chambre noire presqu'en contact avec chacun des trois objectifs. Le mieux est qu'ils puissent s'adapter à ces derniers par des montures se vissant sur les tubes.

Il suffit donc, dans la pratique, de trois petits morceaux de verres colorés pour prendre les trois négatifs héliochromiques d'un sujet quelconque.

M. Charles Cros propose, il est vrai, lorsqu'il s'agit de reproduction de sujets de faible dimension et qu'on n'opère point en plein air, de faire usage d'un appareil photographique ordinaire, sans aucune modification, mais en ayant soin d'éclairer successivement le modèle lui-même des trois couleurs voulues. Tel est le procédé de décomposition lumineuse auquel M. Cros, dans son Mémoire sur la Photographie des Couleurs, a donné le nom d'*Analyse par éclairage monochrome*.

Que l'on communique, en effet, les trois couleurs aux objets qu'il s'agit de reproduire, ou que l'on communique ces trois couleurs à l'image de ces objets projetée dans la chambre noire, l'opération photographique sera la même,

comme aussi l'idée est au fond la même. Peu importe, quant au résultat, que l'éclairage coloré se produise au dehors ou au dedans de la chambre noire. Mais l'éclairage extérieur, comparé à l'emploi des trois petites rondelles de verre dont je viens de parler, exige, ce me semble, des moyens trop compliqués et trop coûteux pour être préféré en aucune circonstance.

6. J'arrive maintenant aux notions générales qui concernent les négatifs eux-mêmes.

Il est presque superflu de faire observer, en premier lieu, à ceux-là mêmes de mes lecteurs qui ne connaîtraient pas ma précédente publication, que la grande difficulté, pour la production des négatifs héliochromiques, consistait à faire un choix de substances susceptibles de s'impressionner sous l'action des rayons peu photogéniques transmis par le verre vert, et surtout sous l'action des rayons antiphotogéniques transmis par le verre rouge-orangé.

Avant d'indiquer les formules à suivre, il me paraît utile de donner en quelque sorte la clé de ces formules, c'est-à-dire de signaler sommairement par quels chemins et de quelle manière j'y suis arrivé. Ce rapide compte-rendu n'intéressera pas seulement les théoriciens, mais bien encore les opérateurs, lesquels doivent en effet procéder en connaissance de cause.

Les négatifs dont je ferai connaître dans les deux chapitres suivants les préparations, sont des négatifs *aux sels d'argent*. J'ai cru devoir adopter les sels d'argent, non point qu'il m'ait été donné d'expérimenter beaucoup de substances parmi celles réputées plus ou moins sensibles aux rayons peu photogéniques, mais parce que, jusqu'à plus ample informé, il m'a paru rationnel d'étudier surtout en premier lieu et de proposer les sels d'argent, qui ont rendu à la photographie ordinaire de si grands services. On pourrait bien se tromper, au surplus, dans les appréciations qu'on émettrait *à priori* sur la rapidité de certaines substances photogéniques appliquées à l'héliochromie analytique. J'ai reconnu, notamment, que le rapide noircissement d'un papier à l'*iodure de plomb* sous un verre coloré en rouge est dû, non pas à l'action des rayons rouges, mais bien à l'action des

rayons d'un actinisme supérieur que ce verre laisse passer en faible quantité; pour s'en assurer, il suffit de remarquer que ce sont les objets bleus du modèle qui ont fait leur empreinte en noir sur un négatif ainsi obtenu.

7. Or, la photographie ordinaire aux sels d'argent comprend, on le sait, plusieurs sortes de négatifs : négatifs sur papier, négatifs sur albumine, sur collodion, sur gélatine, etc.

Entre ces divers négatifs il s'agissait, tout d'abord, de rechercher et d'adopter les mieux appropriés à mon système d'héliochromie, c'est-à-dire ceux qui, sous l'influence des rayons antiphotogéniques, donneraient les images les plus rapides ou, pour mieux dire, les moins lentes; et il s'agissait, une fois ce choix opéré, de déterminer, par une seconde série de recherches, les proportions, les dosages, les modifications de détail qu'exigeraient ces mêmes négatifs, transportés du domaine de la photographie usuelle dans celui de l'héliochromie.

Telle était la double tâche que j'avais à remplir et que j'ai remplie.

En premier lieu, j'ai soumis à des expériences comparatives les diverses espèces de négatifs aux sels d'argent, à l'effet de vérifier la durée de pose qu'ils exigent sous l'action des rayons d'un faible pouvoir actinique.

Le résultat de cette recherche a été de reconnaître que, sous une telle action, les négatifs les plus rapides en héliochromie sont ceux qui fournissent les préparations le plus vite noircies par la lumière seule, et qu'il faut renoncer aux procédés dans lesquels la lumière ne produit qu'une image latente, mais susceptible de se révéler par les agents chimiques.

Ainsi, par exemple, une feuille de papier encollé, préparée à l'iodure ou au bromure d'argent, avec excès de nitrate d'argent, exposée aux vapeurs ammoniacales, fournira toujours, moyennant une pose assez prolongée à la chambre noire, et quelle que soit la couleur des verres interposés, une image complète, ou du moins une image très avancée à laquelle les agents développateurs donneront le complément nécessaire d'intensité; et si l'on recherche quels sont

les objets empreints en noir sur un négatif obtenu dans ces conditions, on reconnaît que ce sont toujours ceux de la couleur que le verre laisse passer, ce qui constitue le résultat désiré. Il en sera de même si, au lieu du procédé sur papier simple, on a recours aux procédés sur albumine, gélatine, amidon, etc., à l'iodure et au bromure d'argent.

Au contraire, la glace collodionnée, dont le noircissement ne peut s'opérer, on le sait, à la lumière seule, mais exige absolument le concours ultérieur des agents chimiques, ne fournira point d'image au sortir de la chambre noire, quelles que soient du reste la couleur des verres interposés et la longueur de la pose, ou ne fournira qu'une image à peine visible; et si l'on opère par développement, voici ce que l'on reconnaîtra suivant la couleur des verres dont on aura fait usage : — Avec un verre de couleur photogénique (bleu ou violet), il aura suffi d'une très courte exposition à la lumière pour obtenir, à l'aide des révélateurs, une image convenablement intense. Avec un verre de couleur antiphotogénique — rouge, orangé, jaune — c'est en vain qu'on aura eu recours à une exposition très prolongée; on ne fera apparaître par les agents chimiques aucune image, ou bien, si une image se montre, elle ne sera point l'image voulue, c'est-à-dire celle des objets de couleur rouge, orangée ou jaune dont les radiations ont seules traversé en notable quantité le verre coloré, en d'autres termes elle ne traduira pas par du noir ces objets; mais cette image sera celle des objets de couleur bleue ou violette dont les radiations ont pu traverser, en très petite quantité, ce même verre malgré sa couleur antiphotogénique.

On voit par ces résultats que les négatifs les plus rapides pour la photographie ordinaire sont impropres à la photographie des couleurs.

Mais s'il est démontré que le collodion, à lui seul, est impuissant à fournir des négatifs héliochromiques, j'ai reconnu qu'il remplit à merveille cette destination par son alliance avec d'autres procédés, particulièrement avec l'albumine.

8. Cette première série de recherches une fois terminée, j'ai étudié, comme complément du programme que je m'é-

tais tracé, les préparations spéciales et les modifications de
détail que demandaient, à raison de la nouveauté de leur
destination, les procédés de négatifs dont j'avais fait choix.

Or, dans cette dernière étude, j'ai reconnu, entre autres faits
intéressants, que l'*iodure d'argent* pouvait être substitué au
bromure du même métal ou employé concurremment à l'ef-
fet d'obtenir des négatifs par l'intermédiaire de verres d'une
couleur quelconque. L'iodure d'argent, d'après les expé-
riences de M. Becquerel, ne noircit pas du tout dans le
jaune du spectre; il n'en est pas moins vrai qu'il noircit fort
bien sous l'action des rayons transmis par les verres de n'im-
porte quelle couleur. L'explication de ce dernier fait consiste
en ce que les couleurs de ces verres, non plus que celles des
objets de la nature, ne sont des couleurs simples, comme
les couleurs du spectre, mais bien des couleurs composées
de plusieurs éléments voisins entr'eux dans le spectre, et
dont quelques-uns agissent toujours plus ou moins. Du
reste, la pratique m'a démontré, depuis la composition de
mon premier mémoire, que l'iodure d'argent est d'un bon
usage en héliochromie. — J'ai reconnu en outre que, sous
un verre jaune, un négatif à l'iodure d'argent est à peu près
identique au négatif qu'on obtiendrait non-seulement sous
un verre orangé, mais même sous un verre rouge, c'est-à-
dire que, sur ces divers négatifs, les objets rouges font leur
empreinte en noir tout aussi bien que les objets orangés ou
jaunes: on se rend compte de cette particularité en réflé-
chissant que le verre jaune n'agit sur l'iodure d'argent que
par le rouge qu'il laisse passer en grande quantité d'une
manière insensible pour l'œil, et d'autre part que le rouge
est émis abondamment par les objets jaunes de la na-
ture.

9. Avant d'arriver aux formules des diverses sortes de né-
gatifs héliochromiques, je crois opportun de signaler une
différence entre les reproductions de la nature et la nature
elle-même. L'intervalle qui existe ou peut exister entre les
clairs et les ombres de la nature est de beaucoup supérieur
à l'intervalle que comportent les clairs et les ombres d'un
tableau ou d'une photographie : l'art du peintre transige avec
la réalité au moyen d'une gradation factice de tons; la photo-

graphie, n'ayant point la même ressource, interprète par un ton plus ou moins uniforme ce qui constitue peut-être toute une gamme dans le sujet original; c'est ainsi que les feuillages d'un vert sombre, au milieu desquels notre œil distingue sans peine des clairs relatifs, sont traduits photographiquement, on le sait, par des masses noires dépourvues de détails, et qu'il n'y a d'autre moyen pour le photographe d'éviter ce défaut que d'exagérer la pose en sacrifiant la gamme des objets les plus lumineux. L'héliochromie n'échappe pas à cette loi. Il ne faut donc pas s'étonner si, en reproduisant héliochromiquement un paysage, on obtient, au bout d'une pose convenable pour l'ensemble du modèle, les verts brillants à l'exclusion des verts plus ou moins foncés, lesquels se traduisent presque de la même manière que le noir. On y remédiera, comme dans la photographie ordinaire, par une prolongation de pose, qui réduira la gamme des couleurs claires. J'ai hâte d'ajouter qu'il existe une sorte d'héliochromies où l'échelle entière des colorations de la nature peut se reproduire; ce sont *les héliochromies transparentes*, dont les effets atteindront, si on le veut, les effets contrastés des dioramas. Ce résultat sera obtenu, si l'on emploie, pour les héliochromies de cette espèce, des négatifs très vigoureux et des monochromes très posés et très chargés en couleur.

CHAPITRE III.

Négatifs héliochromiques sur papier.

Sommaire : — 1. Préférence donnée au papier albuminé; bon emploi des formules ci-après, soit pour le papier albuminé, soit pour le papier simple. — 2. Papier albuminé iodo-bromuré, spécial pour l'héliochromie; sa préparation.
 3. Première méthode :—Bain de sensibilisation; conservation de l'excès de nitrate d'argent; fumigations ammoniacales. — 4. Achèvement à la lumière seule pour les reproductions par contact de sujets transparents; modé de fixage en pareil cas.— 5. Deux règles pratiques pour apprécier le moment où la venue des images doit s'arrêter et la nature du travail accompli par la lumière : 1° les blancs du modèle traduits par du noir absolu sur les trois négatifs; 2° tableau synoptique des empreintes en noir sur chacun des trois négatifs, d'après la couleur des objets reproduits. — Extension de ces deux règles à des négatifs héliochromiques sur papier, sur verre, etc., obtenus par une méthode quelconque. — 6. Exposition à la chambre noire; installation des épreuves dans l'appareil; emploi de diaphragmes spéciaux pour les deux épreuves les plus rapides; durée normale de pose. Lenteur initiale et accélération progressive de l'épreuve du verre orangé et de l'épreuve du verre vert; l'image la plus retardataire au début atteint les deux autres. — 7. Opérations qui suivent l'exposition à la lumière : fixage au sulfocyanure d'ammonium; bain de renforçage, etc. — 8. Appréciation sur cette première méthode.
 9. Seconde méthode :—Ses avantages.— 10. Premier bain de sensibilisation; élimination de l'excès de nitrate d'argent; bain faible de chlorure de sodium; lavage; nouveau bain de sensibilisation. —11. Conservation très longue, dans deux circonstances spécifiées, du papier sensibilisé d'après cette méthode. — 12. Application de cette méthode aux reproductions par contact de sujets transparents. — 13. Son application aux négatifs à la chambre noire; durée de pose; ce qu'il faut observer quant aux diaphragmes. — 14. Remarque importante relative à certains sujets pris à la chambre noire qui admettent une durée de pose indéfinie.
 15. Sujets pour lesquels les négatifs héliochromiques sur papier sont d'un emploi suffisant; préférence à accorder, dans les autres cas, aux négatifs sur verre.

1. J'ai fait usage de négatifs sur papier simple, sur papier albuminé et sur papier ciré; j'ai reconnu que les deux premières sortes de papier sont les plus rapides en héliochro-

mie, et j'ai donné la préférence au papier albuminé sur le papier simple à raison de son plus de finesse (1).

Je n'indiquerai pas ici la préparation que j'ai adoptée pour le papier simple et qui se trouve décrite dans ma première publication : les préparations qui vont être indiquées pour le papier albuminé peuvent très bien être employées pour le papier simple.

2. Voici donc comment je prépare ce papier albuminé spécial en attendant qu'il soit fourni par l'industrie.

On se procure un papier albuminé mince sans sel, tel qu'il s'en trouve dans le commerce.

On immerge successivement les feuilles dans une solution alcoolique concentrée d'iodure et de bromure de cadmium, suivant les proportions ci-après :

Alcool (36 à 40°)................... 100 cent. cub.
Iodure de cadmium................. 2 gr.
Bromure de cadmium.............. 2 gr.

La solution est contenue dans une cuvette verticale en ferblanc ou en zinc. Cette forme de cuvette empêche l'alcool de s'évaporer en quantité sensible pendant qu'on immerge les feuilles. Elles sont immergées quelques secondes et ensuite séchées par suspension.

Ce papier albuminé iodo-bromuré est susceptible d'être employé suivant deux méthodes différentes que je vais successivement décrire.

3. Première méthode. — Au moment de l'employer, on le sensibilise en faisant flotter le côté albuminé sur un bain d'argent, préparé d'après la formule suivante :

Eau distillée...................... 100 cent. cub.
Nitrate d'argent................... 8 gr.
Acide citrique..................... 0 gr. 3 décig.

On sèche par suspension les feuilles au sortir de ce bain, sans enlever par des lavages l'excès de nitrate d'argent. On favorise au besoin cette dessiccation en plaçant au-dessous des feuilles suspendues la flamme d'une lampe à alcool. On

(1) Un papier ciré, recouvert d'une couche d'albumine iodo-bromurée, sera probablement le moyen d'allier la grande transparence à la finesse et à la rapidité.

les soumet durant quelques minutes dans une boîte à des fumigations d'alcali volatil concret, et on les expose soit dans la chambre noire, soit sous le châssis à reproduction quand il s'agit de prendre par contact des négatifs de sujets transparents. La préparation dont ces feuilles sont recouvertes les rend aptes à fournir des images avec l'interposition de n'importe lequel des trois verres colorés.

4. S'il ne s'agit que d'obtenir par contact, sous le châssis à reproduction, les trois négatifs d'un sujet transparent (diaphanies, vitraux, feuilles et pétales de fleurs, etc.), on peut laisser les trois négatifs s'achever à la lumière seule, sans avoir recours au procédé de renforçage dont il sera ci-après parlé. Cet achèvement sera produit dans un temps assez court, lequel, au soleil, ne dépassera point une demi-heure pour le verre orangé, vingt minutes pour le verre vert et dix pour le verre bleu violacé; on suivra d'ailleurs facilement les progrès des épreuves en les consultant comme on fait pour les positifs aux sels d'argent. Il ne restera plus qu'à fixer les épreuves *à l'hyposulfite de soude.* Je dois faire observer qu'en ce qui concerne les feuilles et les fleurs, il faut avoir soin : 1° D'en prendre coup sur coup les trois négatifs, afin de ne pas laisser à ces végétaux le temps de s'altérer et de changer de dimensions entre les deux micas ou pellicules où on les a préalablement fixés par un peu de gomme (voir chap. 2, n° 1); 2° de tourner le recto des feuilles ou fleurs du côté de la surface sensible; 3° d'opérer sous les rayons perpendiculaires du soleil, afin de reproduire les nervures dans toute leur finesse.

5. Voici les données essentielles qui peuvent servir de gouverne à l'opérateur pour l'appréciation du moment où il doit arrêter la venue des images et pour l'intelligence des phénomènes qui s'accomplissent.

Première donnée. — Les épreuves doivent atteindre toutes les trois une même vigueur, qui devient suffisante, en principe, lorsque les blancs du modèle se traduisent sur toutes les trois par du noir absolu (mais ce point doit être légèrement dépassé, pour les épreuves dont il s'agit, en prévision du fixage ultérieur).

Deuxième donnée. — Elle consiste dans le tableau sui-

vant; c'est le tableau synoptique sommaire des empreintes en noir qui se formeront sur chacun des trois négatifs selon la couleur des objets :

Le blanc s'imprimera for-tement sur	} les trois négatifs.		
Le noir ne s'imprimera sur	aucun d'eux.		
Le rouge s'imprimera plus ou moins fortement(1)sur	{ le nég. du verre orangé, (2)	} et très peu sur les deux autres (3).	
Le jaune do	{ le nég. du verre orangé, le nég. du verre vert,	} et assez faiblement sur le nég. du verre violet.	
Le bleu do	{ le nég. du verre vert, le nég. du verre violet,	} et très peu sur le nég. du verre orangé.	
L'orangé do	} le nég. du verre orangé,	{ et très peu sur les deux autres.	
Le vert do		le nég. du verre vert,	do
Le violet do		le nég. du verre violet,	do

(1) Jamais aussi fortement que le blanc.

(2) En théorie, les objets rouges devraient s'imprimer non-seulement sur le négatif du verre orangé, mais encore sur le négatif du verre violet; mais, pour remédier à une ano-malie expliquée dans mon premier Mémoire (page 39), on emploie une nuance de violet telle que l'empreinte du rouge sur le négatif du verre violet (verre presque bleu) soit nulle ou à peu près nulle.

(3) Les objets d'une couleur quelconque s'imprimeront toujours quelque peu à travers les verres qui sont censés l'intercepter : cela vient de ce qu'une couleur émise par la nature n'est jamais complétement pure, c'est-à-dire tout à fait exempte du mélange des autres.

Pour fixer au plus vite les idées du lecteur, j'ai cru devoir fournir, à propos des négatifs héliochromiques de sujets transparents reproduits par contact, c'est-à-dire à propos des négatifs les plus faciles pour les commençants, les deux règles ou données qui précèdent; mais on comprend que ces mêmes règles, et en particulier le tableau synoptique, doivent servir de gouverne pour n'importe quelle espèce de négatifs héliochromiques, soit par contact, soit à la chambre noire, soit terminés par la lumière seule, soit terminés par un renforçage ultérieur.

6. Cela dit, j'arrive au cas où l'on opère à la chambre noire, au moyen du papier sensible dont j'ai indiqué la préparation.

On expose le papier à la chambre noire, pressé entre deux glaces, ou collé par les bords sur une glace unique. Il est

évident que, dans ce dernier cas, pour le tendre sur la glace, on doit éviter de le mouiller, puisqu'on enlèverait l'excès de nitrate d'argent.

A supposer qu'on ne fît usage pour aucun des trois négatifs des moyens de renforçage qui vont être décrits ci-après, les trois épreuves demanderaient pour s'achever dans la chambre noire trois durées de pose assez différentes les unes des autres, selon la couleur des trois verres interposés. Avec des objectifs doubles dont aucun ne serait diaphragmé, la durée de pose serait, au soleil, de deux à trois heures pour le négatif du verre bleu violacé, de quatre à cinq heures pour le négatif du verre vert, et de six à sept heures pour le négatif du verre orangé. Mais au moyen des agents développateurs, la durée de pose peut se réduire à un petit nombre de secondes pour la première épreuve, à une demi-heure au plus pour la deuxième, et à deux heures au plus pour la troisième (1). C'est ici le cas de rappeler que, s'il s'agit de reproduire un paysage ou sujet naturel dans lequel les clairs et les ombres se modifient par la marche du soleil, et il est très important que l'exposition commence en même temps et se termine de même pour les trois épreuves. Il faut donc, en pareil cas, subordonner la durée de pose des deux épreuves les plus rapides à la durée de pose de l'épreuve la plus lente, sauf à ne pas utiliser ultérieurement pour les deux premières toute la puissance des agents chimiques, ou à retarder la formation de ces deux épreuves à l'aide de verres plus foncés, ou sauf encore à la retarder par des diaphragmes. De ces trois moyens d'équilibrer les trois négatifs, celui que, pour ma part, j'ai mis en pratique, c'est le dernier, c'est-à-dire l'emploi de diaphragmes pour les objectifs des deux épreuves les plus rapides.

Il-y aurait inconvénient à donner aux ouvertures de ces

(1) On voit que le rapport des durées de pose est loin d'être conservé, si l'on emploie les développateurs. Cette anomalie vient de ce que les rayons rouges, les orangés et les jaunes ne donnent pas d'image latente, susceptible d'être révélée après une très courte pose; le rôle du développateur, quand ces rayons ont agi, se borne à déterminer un précipité d'argent sur l'image visible déjà avancée par leur action prolongée. Le verre vert laissant passer une certaine quantité de rayons actiniques, le développateur a notablement plus d'action sur son négatif que sur celui du verre orangé.

diaphragmes la forme circulaire, qui est la seule usitée jus-
qu'à présent. En effet, l'image fournie par l'objectif non dia-
phragmé étant moins éclairée aux bords qu'au centre, les deux
autres images doivent présenter la même dégradation de lu-
mière; mais comme un diaphragme ordinaire détermine,
on le sait, un éclairage égal de toutes les parties de l'image,
il y a donc lieu de donner à l'ouverture du diaphragme la
forme de deux fentes, disposées en croix, et dont chacune a
pour longueur l'entier diamètre des lentilles. On augmente
ou on diminue l'éclairage suivant qu'on élargit ou qu'on
amincit les fentes.

Les choses ainsi établies, on aura, au bout d'une exposi-
tion normale d'environ deux heures au soleil, trois images
bien apparentes, parvenues toutes les trois à un même degré
d'intensité, si du moins les ouvertures des deux diaphrag-
mes ont été expérimentalement réglées en conséquence.

On peut, du reste, suivre les progrès de ces trois images;
car, si la chambre noire est solidement installée, ce sera
impunément qu'on retirera de temps à autre le châssis qui
les porte, et qu'on les consultera dans une demi-obscurité
en relevant la planchette pliante.

Je dois consigner ici un fait singulier, par lequel l'opéra-
teur ne se laissera point dérouter : — Les diaphragmes étant
réglés comme je viens de le dire, on remarquera que, dans
les premiers moments de l'opération, l'image du verre bleu
violacé commence seule à se manifester, que l'image du verre
vert ne se signale qu'un peu plus tard, et qu'enfin l'image
du verre orangé n'apparaît qu'un certain temps après les
deux autres; et ce qu'il y a de curieux, c'est qu'à partir de cette
dernière apparition, les progrès comparés des trois images
vont être l'inverse de ce qu'ils étaient dans le principe, en
telle sorte qu'au bout de la durée normale d'exposition, l'i-
mage qui s'était montrée la plus retardataire au début aura
attrapé les deux autres. Je livre ce fait sans commentaire: la
science en déduira peut-être d'importantes conséquences (1).

(1) Si le papier est préparé à l'iodure d'argent seul, c'est-à-dire sans
bromure, le phénomène s'accentue davantage: en effet, alors même qu'au-
cun des objectifs ne serait diaphragmé, l'image fournie par le verre bleu
violacé serait presqu'aussi lente *à s'achever* que celle fournie par le verre
orangé.

7. Je vais maintenant faire connaître les opérations qui suivent l'exposition à la chambre noire :

Les épreuves, venues sur une même feuille de papier, sont séparées à l'aide de ciseaux, et l'on prend la précaution d'inscrire au crayon, en marge de chacune d'elles, le nom du verre coloré qui a servi à l'obtenir.

Il s'agit en premier lieu d'éliminer l'excès de nitrate d'argent qu'elles contiennent. A cet effet, on les immerge pendant une heure dans un bain abondant d'eau de pluie, renouvelée une ou deux fois.

On procède ensuite à leur fixage, qui s'opère en les immergeant pendant cinq ou six minutes dans une dissolution concentrée de sulfocyanure d'ammonium (60 pour 100 au moins) (1).

Quand un bain de sulfocyanure a servi pour un nombre d'épreuves à vrai dire assez restreint, il est bon d'avoir un second bain de ce fixateur, où les épreuves abandonnent le sulfocyanure d'argent formé dans le premier bain; ce second bain pourra remplacer le premier, quand celui-ci aura suffisamment servi.

Les bains de cette nature affaiblissent les épreuves à tel point qu'elles semblent presque disparaître. Mais il ne faut pas s'en inquiéter; car, pourvu qu'on ne prolonge guère leur immersion au-delà de cinq à six minutes, elles revivront et prendront toute la vigueur voulue dans le bain de renforçage dont il va être parlé.

Les épreuves sont lavées à grande eau pendant une heure au moins, et, pour les renforcer, on les immerge dans un bain préparé comme suit :

On verse dans une cuvette une certaine quantité d'eau de pluie, soit 200 cent. cub., à laquelle on ajoute *successivement et dans l'ordre qui va être indiqué* les solutions ci-après :

1° 16 cent. cub. d'une solution de 20 gr. d'acide gallique dans 100 cent. cub. d'alcool;

(1) Le fixage à l'hyposulfite de soude serait imparfait, et les épreuves prendraient un voile jaunâtre lors du renforçage subséquent. On peut, du reste, sans inconvénient, ajouter de l'hyposulfite au bain de sulfocyanure.

2º 20 cent. cub. d'une solution de 20 gr. d'acide citrique dans 100 cent. cub. d'eau;

3º 8 cent. cub. d'une solution de 20 gr. de sous-carbonate de soude dans 100 cent. cub. d'eau;

On a soin, chaque fois qu'on ajoute une de ces solutions, de bien agiter le liquide pour produire un mélange bien homogène;

4º 16 cent. cub. d'une solution de nitrate d'argent à 1 p. 100.

Cette dernière solution est versée par petites quantités, et toujours en agitant le liquide.

Immergées dans ce bain, les épreuves y gagnent en peu de temps une grande vigueur. S'il y avait entr'elles, au sortir de la chambre noire, une certaine différence d'intensité, il serait facile de les égaliser par une immersion plus ou moins prolongée. Toutefois, il ne faudrait pas, en vue de ce moyen, s'accommoder aisément d'épreuves trop inégales; les demi-teintes étant inégalement rongées par le fixateur n'offriraient pas, d'une épreuve à l'autre, à la suite du bain de renforçage, une même gradation des clairs et des ombres. Aussi, lorsqu'il y a de trop grandes différences d'intensité entre les trois épreuves, à leur sortie de la chambre noire, le vrai remède consiste à laisser séjourner plus longtemps dans le bain de sulfocyanure les épreuves plus venues que les autres.

Après le renforçage, les épreuves sont lavées à grande eau pendant une heure environ, et passées ensuite par précaution, pendant trois ou quatre minutes, dans un bain d'hyposulfite de soude, qui ne les affaiblit pas d'une manière appréciable. Enfin on les lave à plusieurs eaux, renouvelées pendant une heure et demie ou deux heures, et il ne reste plus qu'à les faire sécher.

8. Cette première méthode de négatifs héliochromiques sur papier est excellente, à la condition d'employer le papier le jour même où on l'a sensibilisé. Encore s'altère-t-il assez rapidement pendant la durée d'exposition à la chambre noire, si l'on opère par une température élevée, même en abritant l'appareil contre les rayons directs du soleil. L'humidité est une autre cause d'altération. En effet, par une forte chaleur

ou par un temps humide, l'excès de nitrate d'argent contenu dans le papier produit des voiles, que le renforçage aggrave singulièrement.

9. Seconde méthode. — La seconde méthode de négatifs héliochromiques sur papier nécessite des opérations préalables un peu plus compliquées que la première; mais par contre, elle permet de s'approvisionner, longtemps à l'avance, de papiers sensibilisés que les conditions atmosphériques, quelles qu'elles soient, n'affecteront pas pendant la durée d'exposition. Il suffira, pendant l'été, d'abriter l'appareil contre le rayonnement direct du soleil.

10. Les feuilles de papier albuminé iodo-bromuré dont j'ai donné la formule avant d'exposer la première méthode (Voir n° 2 ci-dessus), sont sensibilisées sur le bain d'argent, additionné d'acide citrique, dont j'ai donné la formule au début de l'exposé de cette même méthode (n° 3) : il y a toutefois cette différence, que le bain dont il s'agit peut être rendu un peu plus faible, soit, pour 100 cent. cubes d'eau, 5 ou 6 gram. de nitrate d'argent et 2 décig. d'acide citrique.

Au lieu de laisser subsister, comme dans la première méthode, l'excès de nitrate, on l'élimine en immergeant chaque feuille, au sortir du bain d'argent, dans une bassine ou tout au moins une grande cuvette pleine d'eau de pluie. Après une heure et demie ou deux heures d'immersion dans cette eau, renouvelée deux ou trois fois, les feuilles sont plongées dans une seconde cuvette contenant une solution faible de chlorure de sodium, soit 3 grammes de chlorure par litre.

On les y laisse pendant une heure. Ce bain salé a pour effet de convertir en chlorure d'argent les dernières traces de nitrate d'argent encore contenu dans le papier.

On les lave une dernière fois pendant une demi-heure à l'eau de pluie.

En cet état elles sont peu sensibles, ayant perdu l'excès de nitrate d'argent. Pour leur restituer leur sensibilité, on les immerge dans un bain dont voici la préparation.

On fait séparément les trois solutions suivantes :

1° 20 gr. d'acide gallique dans 100 cent. cubes d'alcool;

2° 20 gr. d'acide citrique dans 100 cent. cubes d'eau de pluie;

3° 20 gr. de sous-carbonate de soude dans 100 cent. cub. d'eau de pluie.

Ces trois solutions ayant été filtrées, on verse les deux premières dans une cuvette, et, après les avoir bien mêlées, on y ajoute la troisième en ayant soin d'agiter la cuvette. Dès que la solution de sous-carbonate de soude arrive au contact des deux premières, il se produit une vive effervescence, accompagnée de dégagement de bulles. On continue d'agiter le liquide jusqu'à ce que ce dégagement ait cessé. Chaque feuille y est alors plongée pendant trois ou quatre minutes; puis on la retire, on la laisse s'égoutter, et on la sèche par suspension dans une obscurité complète.

11 Conservées dans un portefeuille à l'abri de la lumière, les feuilles ainsi préparées peuvent n'être employées qu'au bout d'un temps considérable, par exemple plusieurs mois (1), dans les deux circonstances suivantes et surtout dans la première: 1° Si l'on n'a point à renforcer les épreuves, et si elles sont assez avancées par la lumière seule pour qu'il n'y ait plus qu'à les fixer, ce qui peut se pratiquer pour les reproductions par contact d'objets transparents; 2° si l'on ne fait usage des développateurs, pour chacune des trois épreuves, qu'après leur fixage.

En dehors de ces deux circonstances, c'est-à-dire quand on développera avant de la fixer l'épreuve du verre orangé (2) conformément à une marche qui sera ci-après indiquée (n° 13), les feuilles dont il s'agit sont bonnes à employer pendant plusieurs jours; néanmoins, plus tôt on les emploiera, plus il y aura de certitude dans les résultats; en été, particulièrement, il faut éviter qu'il s'écoule plus de vingt-quatre heures entre le dernier bain dont j'ai donné la composition et le renforçage des épreuves une fois insolées.

12. J'arrive à l'exposition des susdites feuilles à la lumière, soit sous le châssis à reproduction et en contact avec un sujet transparent (diaphanies, vitraux, feuilles et péta-

(1) La faible déperdition de sensibilité qu'elles peuvent éprouver à la longue est réparée par une courte fumigation ammoniacale.
(2) Quant à l'épreuve du verre vert et à l'épreuve du verre violet, on verra qu'elles ne peuvent jamais être développées avant fixage (n° 13 ci-après).

les, etc.), soit dans la chambre noire, et je vais parler, en outre, pour les deux cas, de l'achèvement des épreuves.

Pour le premier cas, c'est-à-dire s'il s'agit de la reproduction d'un sujet transparent, je m'en réfère aux détails que j'ai déjà donnés dans la description de la première méthode. De même qu'en procédant par cette première méthode on pourra laisser s'achever les images à la lumière seule, et les fixer à l'hyposulfite de soude (n° 4 ci-dessus). Mais il y a une différence que je dois signaler, c'est que les images sont un peu plus lentes à se compléter à la seule lumière, et qu'elles n'acquièrent point des noirs tout à fait aussi vifs, infériorité qui peut être réparée par les procédés connus de virage au chlorure d'or; néanmoins il vaut mieux, ainsi que je l'ai pratiqué, arrêter l'action lumineuse lorsque celle-ci a duré, par exemple, la moitié du temps nécessaire à la terminaison des épreuves, les laver à grande eau, les fixer dans le bain de sulfocyanure dont j'ai déjà donné la formule pour le fixage des négatifs à la chambre noire d'après la première méthode (n° 7), les traiter par le bain de renforçage que j'ai indiqué par ces mêmes négatifs (même numéro), et les terminer de la même manière, y compris le dernier fixage à l'hyposulfite. Ces opérations sont à la vérité un peu compliquées; mais en revanche, grâce à la propriété de se conserver très longtemps, on peut insoler, aux jours et aux heures que l'on voudra, un grand nombre d'épreuves, que l'on fixera toutes à la fois, et que l'on renforcera de même en une seule séance. Ajoutons qu'après avoir fixé, lavé et séché les épreuves, on peut attendre un temps indéfini pour les renforcer.

13. Pour le second cas, c'est-à-dire s'il s'agit d'obtenir les trois images à la chambre noire et de les terminer, le lecteur doit se reporter aux détails et aux formules qui se trouvent dans la description de la première méthode. Toutefois, il est une différence qui influe quelque peu sur la marche des opérations. Elle consiste en ce que les images noircissent un peu moins vite que sur les papiers préparés d'après la première méthode. Afin de ramener la durée de pose aux mêmes limites, ou même à des limites moindres, on n'a qu'à soustraire au *fixage préalable par le sulfocyanure* l'épreu-

3

ve du verre orangé qui en serait trop affaiblie (1). Cette suppression, pour l'épreuve dont il s'agit et pour elle seule, peut se faire impunément; il est à remarquer en effet que, malgré sa formation assez avancée, elle ne contient aucune image latente, puisqu'elle n'a pas été touchée par les rayons actiniques; dès lors, n'étant point susceptible de se solariser sous l'action des développateurs, elle n'a pas besoin, comme préservatif de cette solarisation, du fixage préalable au sulfocyanure que réclament au contraire et l'épreuve du verre vert et l'épreuve du verre violet, trop impressionnées l'une et l'autre par les rayons bleus ou voisins du bleu dans le spectre. Quant à réduire soit le temps de pose, soit l'ouverture des diaphragmes pour ces deux épreuves en vue de les développer avant fixage sans solarisation, il n'y faut point songer, par la raison que l'empreinte en noir des objets, blancs, des objets bleus et des violets se développerait seule tant sur le cliché du verre vert que sur le cliché du verre violet (2). Par une raison analogue il faut éviter, quand on veut renforcer avant fixage le cliché du verre orangé, d'employer un verre orangé tant soit peu trop clair, bien que, en toute autre circonstance, un pareil verre fût sans inconvénient appréciable.

Moyennant la suppression du fixage au sulfocyanure pour l'épreuve du verre orangé, la durée de pose, au minimum, des trois épreuves est d'une heure au soleil; mais on fera bien de la prolonger pendant une heure encore, afin de moins fatiguer les clichés par l'action ultérieure des développateurs.

Pour n'omettre aucun des détails essentiels à la pratique,

(1) La suppression du fixage préalable pour l'épreuve du verre orangé est rendue impraticable, dans la première méthode, par la rapidité de l'altération de l'épreuve, à raison de son excès de nitrate d'argent.

(2) Il existe des substances, telles que l'acide pyrogallique (sans nitrate) et l'acide acétique, qui font perdre à une surface photographique l'image latente qu'elle a reçue par l'exposition à la chambre noire, comme aussi il peut exister des réducteurs qui renforcent l'image visible sans faire apparaître l'image latente. De telles substances ou de tels réducteurs, si tant est qu'ils puissent s'appliquer aux négatifs héliochromiques (je n'ai pu faire encore de recherches suffisantes à ce sujet) permettraient, pour chacune des trois épreuves, *le renforçage avant le fixage*, et simplifieraient les opérations.

il me reste à présenter, au sujet de cette même suppression du fixage de l'épreuve du verre orangé, une observation relative aux diaphragmes des objectifs du verre vert et du verre violet : — ces deux diaphragmes doivent être moins étroits que lorsqu'on procède par la première méthode; de la sorte les deux images correspondantes seront l'une et l'autre, au sortir de la chambre noire, plus avancées dans leur formation que celle du verre orangé, ce qui leur permettra d'affronter le fixage au sulfocyanure sans trop s'affaiblir et sans perdre leurs demi-teintes. Il suffira aux opérateurs d'un court apprentissage pour gouverner les choses de telle manière que les trois épreuves présentent, une fois renforcées, une égale gradation de clairs et d'ombres.

Voici, en tenant compte de la suppression du fixage au sulfocyanure pour le négatif du verre orangé, le résumé des opérations de fixage et de renforçage inhérentes à cette seconde méthode :

On lave, durant une heure, dans de l'eau abondante une ou deux fois renouvelée, l'épreuve du verre vert et celle du verre violet. On les traite ensuite toutes les deux par le bain de sulfocyanure d'ammonium que j'ai indiqué pour le fixage des négatifs à la chambre noire d'après la première. méthode (n° 7); on les lave de nouveau à grande eau pendant une heure, et on les soumet au bain de renforçage employé pour ces mêmes négatifs (même numéro). On renforce par ce même bain la troisième épreuve, celle du verre orangé. Quand chacune des épreuves a atteint l'intensité voulue, on la retire du liquide développateur pour la plonger dans une cuvette d'eau de pluie. On renouvelle cette eau une ou deux fois. Il ne reste qu'à les traiter par l'hyposulfite, qui ne les affaiblit presque pas (cette opération est surtout indispensable pour l'épreuve du verre orangé, laquelle n'a pas subi de fixage), et à les laver de nouveau à grande eau pendant une heure.

14. Dans la description que je viens de faire de la seconde méthode appliquée aux négatifs à la chambre noire, j'ai constamment supposé l'opérateur en présence d'un paysage ou sujet naturel qui veut être pris dans un bref délai à raison des modifications que subit le modèle, ou à raison de

la difficulté d'une station prolongée en plein air. Grâce à l'opération ultérieure du renforçage, la durée de pose, ai-je dit, se réduit en pareil cas à une heure ou deux. Mais on conçoit qu'il existe des sujets, et en grand nombre, pour lesquels, moyennant une installation spéciale, la formation des négatifs peut sans inconvénient s'accomplir tout entière à la lumière seule, quel que soit le temps que réclame cette opération. S'agit-il, par exemple, de reproduire des tableaux ou certains autres sujets immuables, il suffira de les placer dans un atelier vitré pour pouvoir prendre, même à l'ombre, les trois sortes de négatifs, dût-on y employer plusieurs jours. On aura la faculté, en pareil cas, de suivre les progrès des images en retirant de temps à autre le châssis, et en les consultant dans une demi-obscurité après avoir relevé la planchette pliante. Assurément, cette manière de procéder, comparée à la photographie usuelle, paraîtra bien longue; mais, si l'on compare le temps qu'exigent de tels clichés, propres à la multiplication illimitée d'une même héliochromie, avec le temps qu'exige, entre les mains d'un artiste, une belle planche gravée, cette comparaison, loin d'être décourageante, prouve que la nature se montre encore généreuse à l'égard de l'héliochromie.

Pour le fixage et autres opérations finales de ces images, terminées ou très avancées par la lumière seule, on est prié de se reporter à ce que j'ai dit des négatifs par contact de sujets transparents (seconde méthode, n° 12).

A défaut d'atelier vitré, on pourra, pour des reproductions de ce genre, assujétir le tableau, ou autre modèle, à l'extrémité d'une planche rigide, à l'autre extrémité de laquelle se trouve fixé l'appareil photographique : l'ensemble du système formant un tout invariable, on peut, quand survient la nuit ou une intempérie, le rentrer dans un lieu abrité, sauf à le replacer en pleine lumière le jour suivant. Indépendamment de ses autres avantages, ce moyen permet d'orienter toujours d'une même manière, par rapport au soleil, les sujets *en relief.*

15. Les négatifs héliochromiques sur papier doivent, dans l'avenir, être réservés plus spécialement aux reproductions par contact de vitraux, de diaphanies, de feuilles et de fleurs

transparentes, etc., ou bien aux images amplifiées. Pour ces sortes de sujets, les légères imperfections que peut offrir la pâte des papiers photographiques ne tirent guère à conséquence, par la raison que les négatifs dont il s'agit peuvent sans difficulté, même sous les verres antiphotogéniques, atteindre une forte intensité par la lumière seule, et qu'ils ne réclament point ou ne réclament que dans une faible mesure l'opération ultérieure du renforçage, dont l'effet est d'exagérer, dans leur texture, l'opacité des grains qui s'y rencontrent. Le papier albuminé donne des négatifs héliochromiques d'une grande finesse : cet avantage, réuni à des facilités particulières qu'il m'a offertes pour mes expérimentations, m'a amené à en étudier de très près les formules ci-dessus énoncées.

Mais, dès qu'il s'agit de sujets pris à la chambre noire, il est certain que les négatifs sur verre doivent être préférés (1). En effet, c'est ici que les moindres défectuosités du papier peuvent nuire à la beauté des résultats. Comme il est impossible qu'elles se correspondent grain par grain sur les trois négatifs, ces défectuosités, grossies qu'elles sont par l'opération du renforçage, dénaturent partout où elles se rencontrent la relation qui devrait exister entre les quantités de matières colorantes des trois monochromes une fois superposés, et se traduisent, sur l'héliochromie examinée de près, par un léger semis de petits points de teintes anormales qui rappellent certaines granulations des chromolithographies, mais qui, d'ailleurs, n'empêchent pas les effets d'ensemble d'être agréables. Il y a toujours lieu de recourir à des négatifs sur verre, lorsqu'on fait usage de la chambre noire précédemment décrite (chap. 2, n° 2), à objectifs très petits et très rapprochés, appropriés à la production simultanée d'épreuves de faible dimension que l'on destine à l'amplification.

(I) Toutefois, l'industrie pourra livrer, pour les négatifs héliochromiques, *des papiers cirés, recouverts d'une couche d'albumine iodo-bromurée*, qui réuniront la transparence à une finesse absolue, et qui rivaliseront peut-être avec le verre. De pareils papiers simplifieraient beaucoup la pratique de l'héliochromie.

CHAPITRE IV.

Négatifs héliochromiques sur verre.

1. J'ai annoncé (chap. 2, n° 7) que le collodion, impuissant à fournir, à lui seul, des négatifs héliochromiques, remplit à merveille cette destination par son alliance avec l'albumine. Le collodion albuminé, tel est le procédé de négatifs héliochromiques sur verre que je propose.

De toutes les méthodes au collodion albuminé que j'ai expérimentées, la mieux appropriée à l'héliochromie, sauf quelques modifications exigées par la nouveauté de sa destination, est celle de Taupenot, inventeur de ce procédé.

2. Comme il existe de grandes analogies entre la manière

de traiter les négatifs sur verre, telle que je vais l'indi-
quer, et la. série des opérations, déjà décrites, qui con-
viennent aux négatifs héliochromiques sur papier, ma tâ-
che va être très simplifiée : le lecteur n'aura qu'à se repor-
ter, pour d'assez nombreux détails, à ce qui a été dit de ces
derniers négatifs.

Je dois avertir les opérateurs que les clichés héliochro-
miques sur collodion albuminé qui vont être décrits, sont
d'une venue plus lente que les clichés sur papier simple
ou sur papier albuminé.

3. J'ai présenté deux méthodes de clichés sur papier
albuminé; je vais présenter deux méthodes analogues de cli-
chés sur verre. Quelle que soit celle de ces deux méthodes
que l'on suive, les premières opérations sont les mêmes. Fai-
sons-les connaître, après quoi notre exposé subira la bifur-
cation que nécessite la différence des méthodes.

On prépare un collodion iodo-bromuré, dont voici la
formule :

Coton poudre......................	1 gr., 2 décig.
Iodure de cadmium................	1 gr., 2 décig.
Bromure de cadmium.............	1 gr., 2 décig.
Ether..............................	60 cent. cub.
Alcool.............................	40 cent. cub.

Bien que ce collodion soit épais, il est possible qu'on ait
avantage à le faire plus épais encore, la rapidité du noircis-
sement direct des épreuves étant, dans de certaines limites,
proportionnelle à la quantité de sel d'argent contenu dans
la couche. On a du reste un second moyen d'obtenir une
couche épaisse, c'est de verser le collodion sur la glace avec
une extrême lenteur.

Quand une glace a été recouverte de ce collodion et qu'il
y a bien fait prise, on la sensibilise dans un bain ainsi
composé :

Eau distillée.....................	100 cent. cub.
Nitrate d'argent.................	de 8 à 10 gr.
Acide citrique...................	0 gr., 3 décig.

On la laisse environ trois minutes dans ce bain, et on
l'immerge pendant cinq minutes dans une cuvette d'eau

distillée, qui peut servir à laver successivement un grand nombre de plaques. On la plonge dans un second bain d'eau distillée, où elle n'a pas besoin de séjourner, et on l'immerge, pendant vingt minutes au moins, dans une cuve d'eau de pluie.

On la retire, on la laisse bien s'égoutter, et, de la même manière qu'on l'a recouverte de collodion, on la recouvre immédiatement d'une albumine iodo-bromurée dont voici la composition :

Albumine (1).....................	100 cent. cub.
Iodure de potassium.............	0 gr., 5 décig.
Bromure de potassium...........	0 gr., 5 décig.
Sucre	0 gr., 8 décig.

Après avoir versé sur la glace une première couche peu abondante de cette albumine, qui n'a d'autre but que de chasser l'excès d'eau et qu'on laisse bien s'égoutter, on verse une seconde couche, également peu abondante, qu'on laisse s'égoutter de même, et enfin une troisième couche, celle-ci abondante, dont on recueille l'excès dans un flacon spécial; cet excès, ainsi recueilli, pourra servir au premier albuminage de la glace suivante. Une glace préparée de la sorte est ensuite abandonnée à complète dessiccation, dans une position presque verticale.

Une fois sèche, on la met en réserve pour l'employer, au bout d'un temps entièrement facultatif et illimité, selon l'une ou l'autre des deux méthodes que je vais exposer.

4. Première méthode : — Le jour même ou la veille du jour où l'on emploiera les glaces, on les sensibilise dans le bain suivant :

Eau distillée......................	100 cent. cub.
Nitrate d'argent...................	10 gr.
Acide citrique....................	0 gr., 3 décig

Non-seulement l'iodure et le bromure d'argent reprennent dans ce bain leur sensibilité, mais le nitrate d'argent forme avec l'albumine un composé argentico-organique dont la présence rend l'iodure et le bromure susceptibles de donner,

(1) Pour la préparation de l'albumine, voir les traités de photographie.

même avec l'emploi de chacun des trois verres colorés, des images par noircissement direct, condition indispensable pour les négatifs héliochromiques.

Après une minute environ d'immersion, la glace est retirée de ce bain et égouttée.

Au lieu d'enlever par des lavages l'excès de nitrate d'argent, comme cela se pratique habituellement, on laisse la glace sécher avec cet excès, ou l'on se borne à l'immerger une ou deux secondes seulement dans une cuvette d'eau de pluie avant de l'abandonner à dessiccation.

Une fois qu'elle est parfaitement sèche, on la soumet deux ou trois minutes, dans une boîte, à des fumigations d'alcali volatil concret, et on procède à l'exposition soit dans la chambre noire, soit, s'il s'agit de prendre par contact des négatifs d'objets transparents (chap. 2, n° 1; chap. 3, n° 4), sous le châssis à reproduction.

En ce qui concerne l'emploi des diaphragmes, le degré d'intensité que doivent atteindre les trois négatifs, etc., je m'en réfère aux détails que contient la description de là première méthode de négatifs héliochromiques sur papier (chap. 3, nos 5 et 6).

Il y a cependant quelques différences à noter :

Ainsi, s'agit-il d'obtenir des négatifs par contact sous un châssis à reproduction, on ne pourra point suivre les progrès des images, à moins d'employer un châssis spécial pour les glaces, ou à moins de substituer à ces dernières des feuilles de mica, semblablement collodionnées, albuminées et sensibilisées (la souplesse des feuilles de mica permet en effet de les retourner pour les consulter, après avoir soulevé l'une des moitiés de la planchette articulée).

Ainsi encore, pour ce qui est de l'installation des glaces dans la chambre noire, il y aura avantage à se servir, non pas d'une seule glace qui recevrait autant d'images contiguës qu'il y a d'objectifs, mais bien de trois glaces de moindre dimension qui recevront chacune l'image de l'un des trois objectifs et qui seront installées dans autant de cadres intermédiaires portés par le châssis négatif : de la sorte, on aura la faculté de renforcer séparément les trois clichés et de les amener à une égale vigueur, malgré les

légères différences d'intensité qu'ils pourront offrir au sortir de l'appareil photographique.

5. L'exposition étant terminée, on lave les épreuves à grande eau; on les fixe par un bain de sulfocyanure d'ammonium à 60 p. 100, additionné, si l'on veut, d'hyposulfite, et au besoin par un second bain de même nature quand le premier a déjà servi pour un certain nombre d'épreuves (voir chap. 3, n° 7).

Dès que les épreuves ont perdu dans le bain dont il s'agit leur teinte opaline et qu'elles sont devenues parfaitement transparentes, on les lave un moment à grande eau, et on les immerge dans le bain de renforçage dont j'ai donné la formule pour les négatifs sur papier (même chap., même numéro).

Après le renforçage, on lave un moment les épreuves à grande eau; on les passe ensuite, par précaution, dans un bain d'yposulfite de soude; on les lave de nouveau et on les abandonne à dessiccation.

Les glaces préparées selon cette méthode se conservent mieux que les papiers analogues.

6. SECONDE MÉTHODE : — Les glaces ayant reçu la préparation préalable énoncée avant l'exposé de la première méthode de négatifs sur verre (ci-dessus, n° 3), on les sensibilise dans le bain d'argent et d'acide citrique dont j'ai donné la formule au commencement de ce même exposé (n° 4).

Au sortir de ce bain d'argent, on les lave pendant une demi-heure à l'eau de pluie plusieurs fois renouvelée; on les passe, pendant un quart d'heure, dans une cuvette contenant une solution faible de chlorure de sodium (5 gr. de chlorure par litre); on les lave une dernière fois, pendant un quart d'heure, dans de l'eau ordinaire; et, de la même manière qu'on les avait recouvertes de collodion, et plus tard d'albumine, on les recouvre d'une première couche d'un liquide sensibilisateur dont voici la préparation :

On a fait séparément et au moment même les trois solutions suivantes :

1° 3 gr. d'acide pyrogallique dans 20 cent. cub. d'eau;

2° 3 gr. d'acide citrique dans 20 cent. cub. d'eau;

3° 3 gr. de sous-carbonate de soude dans 20 cent. cub. d'eau.

On verse les deux premières solutions dans une éprou-
vette, et, après les avoir bien mêlées, on y ajoute la troi-
sième; on a soin d'agiter le liquide jusqu'à ce qu'il ne se
dégage plus de bulles, et c'est alors qu'après avoir retiré de
l'eau les glaces une à une, on verse sur chacune d'elles,
après égouttement, une première couche de ce liquide sen-
sibilisateur, laquelle n'a pour but que de chasser l'excès
d'eau, et qu'on laissera s'égoutter, et aussitôt après une
seconde couche, dont on fera de même écouler l'excès par
l'inclinaison de la glace et qu'on abandonnera ensuite à
dessiccation.

7. Les glaces sensibilisées de la sorte se conservent un
temps considérable, de même que les papiers négatifs simi-
laires, dans les deux circonstances spécifiées pour ces derniers
(chap. 3, n° 11), c'est-à-dire : 1° si l'on n'a point à renforcer
les épreuves, et si elles sont assez avancées par la lumière
seule pour qu'il n'y ait plus qu'à les fixer; ce qui peut se
pratiquer non-seulement pour les reproductions par contact de
sujets transparents, mais encore (chap. 3, n° 14) pour les sujets
à la chambre noire qui admettent une pose très prolongée;
2° si l'on ne fait usage des développateurs, pour chacune
des trois épreuves, qu'après leur fixage. En dehors de ces
deux circonstances, c'est-à-dire quand on développera avant
de la fixer l'épreuve du verre orangé (chap. 3, n° 13), les
glaces dont il s'agit se conservent plusieurs jours, ou même,
en hiver, plusieurs semaines.

Pour ce qui est de l'exposition de ces glaces, soit sous le
châssis à reproduction, soit dans la chambre noire, je prie
le lecteur de se reporter aux détails que j'ai fournis pour
les négatifs sur papier d'après la deuxième méthode (chap. 3,
n°s 12 et 13), et, en outre, pour ce qui est de l'installation
de ces glaces ou de l'emploi des micas, aux détails que con-
tient le n° 4 ci-dessus, concernant les négatifs sur verre
d'après la première méthode.

8. Les images complétement venues à la lumière seule
se fixent à l'hyposulfite de soude.

Celles qui réclament un renforçage sont soumises à un
fixage préalable au sulfocyanure, fixage auquel on peut
soustraire, de même que dans la méthode similaire applica-

ble aux négatifs sur papier, l'image du verre orangé. Relativement à l'opportunité de cette suppression du bain de sulfocyanure pour ce négatif, je m'en réfère aux détails du n° 13, chap. 3. Les opérations sont les mêmes, et en voici, au surplus, le résumé :

On lave un moment dans de l'eau de pluie, une ou deux fois renouvelée, l'épreuve du verre vert et celle du verre violet. On les traite ensuite toutes les deux par le bain de sulfocyanure d'ammonium. On les lave de nouveau à grande eau, et on les immerge dans le bain de renforçage dont j'ai donné la formule au n° 7 du chap. 3. On renforce dans ce même bain la troisième épreuve, celle du verre orangé. Quand chacune des épreuves a atteint l'intensité voulue, on la retire du liquide développateur pour la plonger dans une cuvette d'eau de pluie. On renouvelle cette eau une ou deux fois. Il ne reste plus qu'à les traiter par l'hyposulfite (opération qui est surtout indispensable pour l'épreuve du verre orangé, laquelle n'a pas subi de fixage), et à les laver de nouveau à grande eau.

9. Une heure à deux heures au soleil, telle est, on l'a déjà vu, la durée minimum d'exposition à la chambre noire des clichés héliochromiques, en faisant usage des préparations, relativement rapides, que j'ai indiquées (1).

Des préparations plus actives seront peut-être trouvées. Quoi qu'il en soit, et en dehors même de cette éventualité, on peut arriver à de notables abréviations par des procédés continuateurs optiques, c'est-à-dire indépendants des agents chimiques. Ces procédés, la photographie ordinaire n'a pas

(1) Comme le noircissement des négatifs héliochromiques aux sels d'argent à la lumière seule est, en principe, d'autant plus actif que la couche sensible est plus chargée de sels de ce métal, j'ai pensé qu'on arriverait à un bon résultat en traitant alternativement et plusieurs fois la couche collodionnée-albuminée des clichés sur verre par deux bains, l'un d'iodure et de bromure, l'autre de nitrate d'argent, et en finissant par ce dernier bain. C'est là, en effet, un moyen d'accumuler une grande quantité d'iodure et de bromure d'argent dans la texture de la couche. J'ai commencé des expériences à ce sujet. Si je n'en parle que pour mémoire, c'est que ce procédé est encore à l'état d'étude. — En traitant le papier par cette même méthode, j'ai obtenu à la chambre noire, au bout de deux ou trois heures de pose, mes trois négatifs terminés par la lumière seule; ils étaient à l'iodure d'argent, et je les ai fixés par le bromure de potassium sans les affaiblir.

eu à les rechercher, par la raison qu'après une exposition très courte à la lumière blanche les agents révélateurs font apparaître l'image demeurée invisible au sortir de la chambre noire; mais comme, en héliochromie, ces agents ne sont aptes qu'à terminer un négatif déjà avancé dans sa formation, les moyens que je vais proposer ont une portée qui n'échappera à personne.

J'ai déjà signalé, à propos de la chambre noire héliochromique (chap. 2, n° 2) un moyen de réduire très notablement la durée d'exposition; c'est d'obtenir simultanément, sur de minces pellicules destinées à se superposer, deux ou plusieurs clichés identiques fournis par des verres d'une même couleur. Si l'on a recours à cette méthode, il sera bon d'obtenir le même nombre de négatifs à travers le verre violet qu'à travers chacun des deux autres; on aura ainsi l'unité dans la gradation des ombres et des clairs des trois clichés définitifs. On comprend que plus les clichés de chacune des trois sortes de verres seront multipliés, moins il sera nécessaire d'en avancer la formation. Les pellicules dont il s'agit pourront consister en simples feuilles de mica.

Je dois avertir que l'épreuve définitive constituée par les épreuves ainsi superposées pourra être heurtée, c'est-à-dire pauvre en demi-teintes, défaut inhérent, on le sait, aux épreuves trop peu posées; mais il y a un moyen préventif contre cet inconvénient, c'est une courte exposition préalable de chacune des surfaces sensibles à la lumière diffuse sous un verre orangé (1). Par l'effet de ce léger travail antérieur de la lumière, l'épreuve vient avec des demi-teintes harmonieuses.

J'ajoute que, dans le tirage des monochromes, pour combattre la déperdition de finesse qui pourrait résulter de l'épaisseur d'un négatif constitué par un trop grand nombre d'épreuves superposées, il faudra impressionner les mono-

(1) Si l'on exposait la surface à des rayons actiniques, le renforçage employé avant de fixer l'épreuve produirait un noircissement général. — En outre, cette exposition préalable sous un verre orangé détermine le premier travail des rayons rouges et des rayons jaunes, sous l'action desquels l'iodure et le bromure d'argent ne se décident à noircir qu'au bout d'un certain temps. (Voir à ce sujet chap. 3, n° 6).

chromes sous l'action des rayons perpendiculaires du soleil, opération qu'à la rigueur on rendrait parfaite en arrêtant les radiations latérales au moyen d'un tube.

Au lieu de produire simultanément ces clichés élémentaires dans la chambre noire elle-même par autant d'objectifs, on peut, au moyen d'un seul cliché même très faible, créer un nombre illimité de clichés identiques dont la superposition donnera une image négative vigoureuse. Il suffira de prendre un positif, soit aux sels d'argent, soit au charbon (1), de ce cliché très faible; ce positif, qui n'offrira aucune partie claire, mais qui traduira par des noirs plus ou moins intenses les faibles différences de clairs et d'ombres du cliché, servira à son tour de cliché pour produire ce nombre illimité de contre-épreuves négatives. Il faut même remarquer que chacune de ces contre-épreuves pourra être, en particulier, rendue plus intense que l'épreuve primitive, ce qui donne un surcroît d'énergie à ce procédé de multiplication.

En combinant ce second procédé avec le premier, c'est-à-dire avec la pluralité des objectifs, il est certain qu'on a le pouvoir d'arriver à une énorme réduction de la durée de pose. En théorie, il n'y a pas de limites à cette réduction. Dans la pratique, elle ne sera limitée que par l'exagération progressive des imperfections que peut offrir un cliché primitif.

Je signalerai en outre une méthode par laquelle un cliché faible engendre un cliché vigoureux sans l'intermédiaire d'une épreuve positive :

Etant donnée une couche plus ou moins épaisse de gélatine (ou matière analogue), imprégnée d'une substance noire ou de couleur antiphotogénique susceptible de se décolorer par l'action de la lumière (tel est le perchlorure de fer, qui est jaune), si l'on suppose cette couche impressionnée sous un cliché extrêmement faible, il arrivera que, la décoloration sous l'influence de la lumière se propageant, à partir de la surface en contact avec le cliché, un peu plus vite sous les

(1) Ce serait le cas de faire usage des épreuves pelliculaires au charbon imaginées par M. Marion, et sur lesquelles il a présenté récemment un rapport à la Société française de photographie. (Séance du 5 novembre 1869).

blancs de ce dernier que sous les parties ombrées, une très notable différence sera produite, au bout d'un certain temps, entre la profondeur de la couche décolorée sous les blancs et la profondeur de la couche décolorée sous les ombres; on arrêtera l'opération au moment où la décoloration, sous les blancs, aura atteint toute la profondeur de la couche, et alors se trouvera constituée une épreuve traduisant par de forts contrastes les légères différences de l'épreuve primitive. Ces contrastes, au milieu desquels se révèleront des demi-teintes que l'œil ne saurait discerner dans cette dernière, s'accuseront d'une manière encore plus énergique par les réactions chimiques auxquelles on peut recourir (c'est ainsi que le perchlorure de fer donnera du noir par l'acide galli-que ou pyrogallique (1). — On atteindra le même résultat en employant, au lieu d'une couche épaisse de gélatine, un certain nombre de couches ou feuilles minces qu'on super-pose à volonté et qu'on sépare de même.

La réduction de pose due à ces procédés, dont l'étude of-fre un haut intérêt, étendra singulièrement le domaine de l'héliochromie.

(1) Le chlorure d'argent, préalablement noirci à la lumière, fournit, en présence de l'iodure de potassium, une préparation que la lumière fait blanchir. Cette propriété pourrait être utilisée comme celle du perchlo-rure de fer.

CHAPITRE V.

L'Héliochromie au charbon.

1. On sait déjà que chacun des trois monochromes constitutifs d'un tableau héliochromique au charbon doit être obtenu au moyen d'une laque transparente unie à de la gélatine bichromatée, versée en couche uniforme sur un support transparent, tel que mica; que le monochrome rouge doit s'impressionner sous le négatif fourni par le verre vert, le monochrome bleu sous le négatif fourni par le vert orangé, et enfin le monochrome jaune sous le négatif fourni par le verre bleu violacé.

Ceux de mes lecteurs qui ne seraient pas familiarisés avec le principe de la photographie au charbon (1), me

(1) Créée par M. Poitevin et devenue tout à fait pratique grâce aux méthodes ingénieuses de MM. Swan, Johnston, Marion, Jeanrenaud, etc., et grâce aux produits manufacturés spéciaux que livre désormais le commerce, *la Photographie au charbon* peut rivaliser aujourd'hui, pour la sûreté des opérations et la beauté des résultats, avec la Photographie aux sels d'argent; elle a sur cette dernière l'avantage de l'inaltérabilité. Les principaux procédés au charbon sont décrits dans un traité récent de M. Léon Vidal (Paris, Leiber, éditeur).

4

sauront gré de rappeler ici que l'effet du sel de chrome, dans chacune des trois mixtions dont il s'agit, est de rendre insoluble la couche de gélatine colorée sur tous les points que la lumière touche, tandis qu'elle conserve sa solubilité sur tous les points où la lumière aura été interceptée par les noirs du négatif; et de rappeler, en outre, que l'insolubilisation, produite par la lumière, se propage dans l'épaisseur de la couche à partir du support transparent, de telle sorte que l'épaisseur de la couche insolubilisée, et par suite l'intensité de la couleur non éliminée, est, en chaque point, proportionnelle au degré de transparence du point correspondant du négatif.

Ces préliminaires établis, je vais faire connaître : 1º la composition de chacune des trois mixtions colorées dont je me sers, et la manière dont je les étends sur leurs supports transparents; 2º la manière de procéder à la sensibilisation des trois sortes de monochromes, à leur exposition à la lumière, à leur développement ou révélation, et enfin à leur superposition.

Il est certain que dans la pratique ordinaire de l'héliochromie au charbon, le travail du photographe se réduira à cette seconde série d'opérations, la seule qui soit réellement attrayante et artistique : l'industrie se chargera de lui fournir des supports transparents mixtionnés ou tout au moins les gélatines colorées prêtes à être employées, ou mieux encore, comme je le dirai au chapitre suivant, *des papiers héliochromiques mixtionnés,* grâce auxquels les trois monochromes seront réduits à l'état de monochromes pelliculaires par l'élimination de leurs supports respectifs.

2. Je dois faire observer, quant aux substances colorantes qui vont être indiquées, que je n'ai nullement la prétention de les désigner comme les seules dont on puisse faire usage. Mais ce qu'il y a de sûr, c'est qu'elles sont toutes les trois sensiblement de la nuance voulue; en outre, les opérations chimiques auxquelles j'ai recours pour les obtenir les amènent à un état de division extrême.

Relativement aux proportions pour lesquelles chacune des trois substances colorantes va entrer dans chacune des trois couches mixtionnées, ces proportions sont jusqu'à un

certain point arbitraires, en ce sens que chaque mono-
chrome sera impunément rendu un peu plus ou un peu
moins intense, suivant que la quantité de substance colo-
rante y sera un peu plus ou un peu moins forte; mais ces
mêmes proportions, considérées d'une épreuve à l'autre,
sont régies par des lois invariables, en ce sens que si l'on
adopte pour l'un des monochromes tel dosage de matière
colorante, tel autre dosage devra être employé pour tel autre
monochrome. J'ai trouvé expérimentalement les dosages
qui conviennent à chacune des trois laques, l'une par rap-
port à l'autre, et de ce résultat de l'expérience s'est dégagée
la règle suivante, parfaitement conforme à la logique :
« *Pour que les trois monochromes produisent par leur
superposition des nuances harmonieuses et pareilles aux
nuances du modèle, les trois laques doivent être respecti-
vement mélangées à la gélatine dans des proportions
telles que les trois couches de gélatine colorée (non bichro-
matée), venant à se superposer en épaisseur égale* (1), *pro-
duisent le gris, autrement dit la teinte neutre.* »

On remarquera que, par l'effet de l'application de cette
règle, l'*intensité* respective des trois monochromes offre des
différences très appréciables : c'est ainsi que le monochrome
rouge est notablement plus faible que les deux autres.

3. J'arrive aux opérations elles-mêmes :

Il s'agit, en premier lieu, de fabriquer et de conserver à
l'état sec dans autant de bocaux spéciaux, où l'on puisera au
fur et à mesure des besoins, trois sortes de gélatine, l'une
rouge, l'autre jaune, l'autre bleue, offrant toutes les trois
un degré de coloration déterminé. Voici le mode de fabrica-
tion et les dosages de chacune d'elles.

4. Gélatine rouge : — On verse dans une bouteille 500
cent. cub. d'eau de pluie et 500 cent. cub. d'ammoniaque
liquide; on y fait dissoudre 7 grammes de *carmin;* on ajoute
150 gr. de gélatine incolore (dite gélatine blanche), préala-
blement coupée en petits morceaux. On la laisse tremper

(1) Ou les trois dissolutions de gélatine colorée venant à se mélanger
en quantité égale.

et gonfler dans le liquide pendant une heure environ, après quoi on l'y dissout en faisant chauffer le tout modérément au bain-marie. On filtre la dissolution, encore chaude, au moyen d'un linge fin placé dans un entonnoir dont on a surmonté une seconde bouteille. Après avoir, au besoin, réchauffé de nouveau cette dissolution, on la verse, en couches modérément épaisses (4 ou 5 millimètres) dans de grandes cuvettes horizontales; on l'y laisse se refroidir et se prendre en gelée; puis on l'enlève soit en une seule pièce, soit par morceaux, ou même par débris, en s'aidant au besoin d'un couteau pour la découper. On étend ces morceaux sur une table, et on les y laisse sécher naturellement, en ayant soin, de temps à autre, de les retourner pour prévenir leur adhérence à la table. Tous les morceaux une fois parfaitement secs (cette dessiccation peut demander plusieurs jours) sont conservés dans un bocal.

5. Gélatine jaune : — Dans une bouteille contenant 1,000 cent. cub. d'eau de pluie, on fait dissoudre 12 grammes d'acétate de plomb; on filtre cette dissolution sur une seconde bouteille au moyen d'un filtre en papier. On y ajoute 150 gr. de gélatine incolore, découpée en petits morceaux; on laisse tremper et gonfler cette gélatine dans le liquide pendant une heure environ, après quoi on l'y dissout en faisant chauffer le tout modérément au bain-marie. On filtre la dissolution, encore chaude, au moyen d'un linge fin, et, après l'avoir au besoin réchauffée de nouveau, on la verse, toujours en couches modérément épaisses, dans de grandes cuvettes horizontales. Une fois qu'elle y est prise en gelée, on verse sur chacune de ces couches un bain abondant de chromate jaune de potasse, dont les proportions sont de 30 gr. de chromate sur 1,000 cent. cub. d'eau de pluie. Au lieu de chromate jaune de potasse, on peut faire usage de la même quantité de bichromate de potasse, mais à la condition d'opérer alors dans le cabinet obscur, par la raison que la lumière du jour altère le bichromate mélangé à la gélatine. L'effet du bain dont il s'agit est de former dans la gélatine du chromate de plomb ou *jaune de chrome*. Après un séjour d'une heure, on décante ce bain dans son réservoir spécial, et on le remplace par un bain abondant d'eau de pluie, qu'on renouvelle

d'heure en heure jusqu'à ce que l'eau ne se colore plus en jaune. A partir de ce moment, si l'on a fait usage de bichromate, on n'a plus à craindre l'action de la lumière. La dernière eau ayant été jetée, on découpe la gélatine, on la détache du fond des cuvettes, comme il a été dit pour la gélatine au carmin; on la fait sécher de la même manière, et, une fois sèche, on la recueille dans le bocal destiné à la conserver.

6. Gélatine bleue. — Dans une bouteille contenant mille cent. cub. d'eau de pluie, on fait gonfler, puis dissoudre au bain-marie, de la même manière que pour les deux préparations qui précèdent, 150 gr. de gélatine incolore. On filtre la dissolution, encore chaude, au moyen d'un linge fin et, après l'avoir au besoin réchauffée de nouveau, on la verse, toujours en couches d'une épaisseur modérée, dans de grandes cuvettes horizontales. Une fois qu'elle y est prise en gelée, on verse sur chacune de ces couches un bain abondant de protosulfate de fer, dont les proportions sont de 6 gr. de protosulfate sur 1,000 cent. cub. d'eau de pluie. Après avoir laissé pendant une heure ce bain pénétrer la couche de gélatine, on le décante, on laisse s'égoutter les cuvettes, et on verse immédiatement dans celles-ci un bain de prussiate rouge de potasse, dont les proportions sont de 30 gr. de prussiate sur 1,000 cent. cub. d'eau de pluie. A peine ce liquide a-t-il été versé sur la gélatine, qu'on la voit se colorer en bleu par la formation du *bleu de Prusse* dans ses pores. Ce bain s'étant prolongé une heure, on le décante dans son réservoir spécial, et on le remplace par un bain d'eau de pluie, qu'on renouvelle d'heure en heure, jusqu'à ce qu'elle ne se colore plus ou presque plus en jaune par l'excès de prussiate rouge de potasse qui s'y dégorge. La dernière eau ayant été jetée, on découpe la gélatine, on la détache du fond des cuvettes comme il a été dit pour la gélatine rouge et pour la gélatine jaune; on la fait sécher de la même manière et, une fois sèche, on la recueille dans le bocal qui lui est affecté.

7. L'approvisionnement de chacune des trois gélatines colorées étant ainsi constitué, voici comment se préparent *les couches mixtionnées* sur feuilles de mica (ou sur tout

autre subjectil transparent que l'industrie pourra créer (1).

On prend *un poids égal* de chacune des trois gélatines colorées, et on les met dans autant de flacons qui contiennent une même quantité d'eau de pluie légèrement sucrée. Voici les proportions de chacun de ces trois mélanges :

Eau de pluie.................. 100 cent. cub.

Gélatine colorée............ 8 gr.

Sucre........................ 2 gr.

Ces éléments sont ceux qui conviennent pour les héliochromies destinées à être vues par transparence (2). La quantité de matière colorante serait trop forte pour les héliochromies par réflexion. Il faut, pour ces dernières, remplacer une partie du poids indiqué de gélatine colorée par de la gélatine incolore. Cette substitution qui, en théorie, devrait être la même pour chacune des trois mixtions, doit être en réalité d'une quantité plus faible pour le jaune de chrome que pour les deux autres laques, parce que le peu de transparence de ce jaune nuisant à son intensité quand il est appliqué sur un fond blanc opaque, il convient de remédier à ce défaut d'intensité par un plus fort dosage de matière colorante. En conséquence, voici, pour les héliochromies réflexes, les éléments et les proportions que l'ex-

(1) On peut se procurer *des feuilles de mica* en s'adressant à la maison Renard et Cie, Paris, 66, rue de Bondy.
Les pellicules Marion (pellicules de collodion), qui rendent de si grands services pour plusieurs usages photographiques, peuvent être utilisées pour les héliochromies par transparence, mais non pour les héliochromies réflexes. En effet, dans le bain d'eau chaude qui sert à la révélation des monochromes, elles prennent un aspect légèrement laiteux qui ne disparaît pas tout à fait au refroidissement : ce voile blanchâtre n'empêche pas l'effet par transparence de se produire, comme aussi il ne serait rien s'il ne s'agissait que d'une seule épreuve par réflexion ; mais, dès qu'il s'agit de superposer trois pellicules de cette sorte sur un fond blanc pour faire naître une peinture réflexe, il affaiblit la couleur des monochromes inférieurs et nuit surtout à la production des ombres. En outre, ces pellicules ont l'inconvénient de se goder dans les parties recouvertes par l'image qu'elles portent ; les dépressions n'étant pas les mêmes sur les trois monochromes, puisque la différence des images détermine forcément une distribution différente de la gélatine, on est forcé de recourir à des expédients pour assurer la coïncidence parfaite des contours des objets représentés.
(2) La quantité de 8 gr. de gélatine colorée correspond à une intensité *maximum* pour les héliochromies par transparence. On devra, dans un certain nombre de cas, remplacer, par exemple, 2 des 8 gr. de gélatine colorée, pour chacune des trois mixtions, par 2 gr. de gélatine incolore.

périence m'a fait adopter, sauf, du reste, *à augmenter ou diminuer*, d'après les circonstances, la dose de gélatine incolore, selon que l'on veut diminuer ou augmenter l'intensité des héliochromies (1).

Pour la mixtion rouge :

Eau de pluie...............	100 cent. cub.
Gélatine carminée..........	2 gr., 5 décig.
Gélatine incolore...........	5 gr., 5 décig.
Sucre.....................	2 gr.

Pour la mixtion jaune :

Eau de pluie...............	100 cent. cub.
Gélatine au jaune de chrome.	6 gr.
Gélatine incolore...........	2 gr.
Sucre.....................	2 gr.

Pour la mixtion bleue :

Eau de pluie...............	100 cent. cub.
Gélatine bleue.............	2 gr., 5 décig.
Gélatine incolore	5 gr., 5 décig.
Sucre.....................	2 gr.

Je ferai remarquer, relativement à cette addition de la gélatine incolore au mélange, qu'il importe que cette gélatine soit exempte de toute impureté, dût-on recourir à un filtrage préalable. Pour accomplir ce filtrage, on la fait dissoudre par quantités au bain-marie dans de l'eau de pluie; quand elle y est prise en gelée, on la retire, puis on la fait sécher, ainsi que je l'ai expliqué pour les gélatines colorées.

Revenons à chacune des trois mixtions. Une fois que la gélatine colorée et la gélatine incolore se sont gonflées dans l'eau de chacun des trois flacons, on chauffe au bain-marie, sur une lampe à alcool, chacune des trois dissolutions; pour en assurer l'homogénéité, on agite doucement chaque liquide au moyen d'une baguette introduite par le goulot des flacons, et on le verse sur un certain nombre de feuilles

(1) Si l'industrie se charge de livrer aux photographes des *feuilles de mica mixtionnées*, de même qu'elle s'apprête à leur fournir des *papiers héliochromiques mixtionnés* (voir au chap. suivant ce qui sera dit de cette sorte de papiers), elle sera sans doute amenée à donner aux micas mixtionnés dont il s'agit deux ou trois numéros ou degrés d'intensité.

de mica, préalablement disposées sur des surfaces parfaitement horizontales.

Cette opération nécessite certaines précautions que je vais faire connaître :

Et d'abord, il faut avoir soin de faire adhérer exactement chaque feuille de mica à la surface horizontale où on l'a placée. A cet effet, on humecte de très peu d'eau cette surface, puis on a soin de l'essuyer autour des bords du mica; sans cette dernière précaution, il suffirait que la dissolution qu'on y verse atteignît ces mêmes bords sur un point quelconque pour qu'elle fît irruption au-delà, en grande quantité.

Chaque préparation, au moment où on l'étend sur les feuilles de mica, doit avoir été portée à une température dont le degré n'est pas indifférent. Si le liquide n'est pas assez chaud, il se prend en gelée avant d'avoir recouvert toute une feuille; s'il est trop chaud, il se produit des inégalités de forme circulaire. Un peu d'expérience suffira pour régler le degré de chaleur des trois mixtions, en retirant à propos du bain-marie et y remettant les flacons où elles sont contenues. Quant à la température de l'appartement où l'on opère, elle n'est pas non plus indifférente : on doit éviter les températures extrêmes.

Le liquide est versé au milieu de chaque mica; on le voit s'étendre en cercle autour de ce point; lorsque ce cercle recouvre environ les trois quarts de la feuille, on l'étend sans perdre un instant jusque près des bords, au moyen d'un couteau d'ivoire ou d'une simple bandelette de papier repliée plusieurs fois sur elle-même. Pour attirer le liquide sur les parties qu'il n'a pas spontanément recouvertes et que l'on veut en recouvrir, il faut bien se garder, en règle générale, de le chasser du centre à la circonférence, ce qui aurait pour effet de produire des vides; mais, au moyen du couteau ou de la bandelette de papier, on côtoie en l'effleurant le bord de ce liquide, qui s'étend alors régulièrement.

Les légères inégalités d'épaisseur qui pourraient se produire dans la couche de gélatine colorée ne tirent pas précisément à conséquence, par la raison que l'exposition ultérieure à la lumière devant se faire par le verso du mica, les insolubilisations s'accomplissent à partir de ce support.

L'essentiel, c'est qu'il y ait en chaque point un minimum suffisant d'épaisseur de gélatine colorée.

L'effet du sucre est d'empêcher la couche mixtionnée de se séparer du mica en séchant.

Il est avantageux de préparer d'un trait un assez grand nombre de feuilles de mica. Une fois que la préparation y est prise en gelée, on les fixe sur des planchettes au moyen de *punaises* qui les empêchent de se recroqueviller pendant la dessiccation.

8. La veille ou l'avant-veille du jour où l'on veut employer les feuilles de mica mixtionnées, on les sensibilise dans l'obscurité en les immergeant une à une, la couche de gélatine en dessus, dans un bain froid de bichromate composé comme suit :

Eau de pluie..... 100 cent. cub.
Bichromate de potasse 3 gr.
Sucre...................... 3 gr.

On laisse chaque feuille cinq minutes dans ce bain; on la relève, on la laisse s'égoutter, et on la fixe de nouveau sur une planchette pour la laisser sécher dans une obscurité complète. Cette seconde dessiccation s'accomplira bien plus vite que la première, par la raison que la gélatine ne contient pas autant d'eau. Du reste, il importe qu'en effet elle s'accomplisse plus vite, et que dans tous les cas elle soit terminée au bout d'une quinzaine d'heures : un plus long temps exposerait la gélatine bichromatée à des insolubilisations partielles. La température la plus favorable pour cette dessiccation est celle de 15 à 20 degrés.

Si l'on fait usage d'un calorifère ou d'une cheminée pour réchauffer le local où l'on opère, il faut éviter le rayonnement trop direct de la flamme sur la gélatine sensibilisée : ce rayonnement produirait le même effet que la lumière du jour, c'est-à-dire qu'il rendrait la gélatine insoluble, comme aussi il pourrait la liquéfier de nouveau.

Le mieux est d'employer les micas dans les deux ou trois jours qui suivent leur sensibilisation. Passé ce délai, la couche mixtionnée, surtout en été, devient de plus en plus insoluble, bien que tenue à l'abri de la lumière; en d'autres

termes, elle se révèlera de plus en plus lentement dans le bain d'eau chaude, dont il faudra élever davantage la température, et l'insolubilité finit par être complète.

9. Les micas ayant complétement séché dans l'obscurité, on a soin, avant de les exposer à la lumière, chacun sous son négatif, de laver leur verso avec une goutte d'eau froide et un linge, afin d'enlever le léger dépôt de bichromate et de sucre qui s'y est formé dans le bain de sensibilisation. Cette précaution prise, on installe chacun d'eux dans le châssis positif, *les versos en contact avec les clichés*, et on expose à la lumière.

La durée d'exposition, si l'on fait usage d'un négatif sur papier ayant conservé toute sa transparence, est d'un quart d'heure environ au soleil, et elle se réduit à trois ou quatre minutes avec un négatif sur verre. M. Marion vient de mettre à la disposition des photographes *un photomètre perfectionné*, d'une mise en pratique très simple, et qui permet de déterminer exactement le temps de pose nécessaire pour les positifs sur charbon. Ce précieux instrument est appelé à rendre de grands services dans la production des trois monochromes héliochromiques (1).

Je dois ajouter, relativement à cette même durée, que l'opérateur jouira d'une certaine latitude, du moins en ce sens qu'un excès de pose, s'il n'est pas outré, n'a d'autre conséquence que de forcer à augmenter sensiblement la durée du bain d'eau chaude et à en élever la température : par ces deux moyens réunis, on ronge l'épreuve et on lui enlève la trop forte intensité que son exposition trop prolongée à la lumière lui avait donnée. Quand, au contraire, une épreuve est trop peu posée, elle est faible, elle manque de demi-teintes, et il n'y a pas moyen d'y remédier. Il suit de là qu'il vaut mieux poser un peu trop que pas assez.

10. Pour révéler les images, il s'agit de les immerger dans de l'eau chaude. A cet effet, je fixe au préalable chaque mica sur un cadre de bois tendre, que j'ai laissé auparavant gonfler dans l'eau pendant un moment. Cette adapta-

(1) Voir *le Catalogue initiateur* de la maison Marion, 16, cité Bergère, Paris.

tion peut se faire au moyen d'un certain nombre de *pu-naises* qui percent très facilement le mica, et qu'on aura soin de multiplier afin qu'elles retiennent par de nombreux points de contact la couche de gélatine : sans cette précaution, celle-ci pourrait se détacher brusquement dans l'eau chaude, les bords venant à se séparer les premiers.

Les micas étant disposés sur ces cadres offrent cet avantage qu'on pourra très facilement les retirer de l'eau chaude aussi souvent qu'on le voudra, ce qui permet de consulter l'image en la regardant par transparence, et d'arrêter l'opération au moment convenable.

Quant à l'eau chaude, elle s'obtient sur une lampe à alcool, dans une cuvette rectangulaire et verticale en fer blanc. Si l'on donne à cette cuvette une certaine largeur, on a la faculté de révéler à la fois plusieurs épreuves, dont chacune est placée sur son cadre spécial (glissant, si l'on veut, entre des rainures), et qui sont adossées les unes aux autres.

On connaît le phénomène qui s'accomplira dans l'eau chaude sur chacune des épreuves : la couche de gélatine se dissoudra ou se conservera à partir de son support, c'est-à-dire à partir du mica, suivant qu'elle aura été non frappée ou frappée par la lumière, et, dans ce dernier cas, proportionnellement à l'action de la lumière. On règle le dépouillement de l'épreuve par le degré de chaleur auquel on élève le liquide. Il importe souvent d'éteindre la lampe pour prévenir un dépouillement trop brusque de l'épreuve. On favorise, au besoin, le départ de la gélatine soluble en élevant et abaissant tour à tour l'épreuve.

Une fois la révélation opérée, on laisse refroidir quelques instants les épreuves à l'air libre, puis on les immerge pendant quelques minutes dans un bain d'eau froide ou tiède pour les laver. Ce lavage exige l'emploi d'eau de pluie ou distillée, tout au moins pour les monochromes bleus, le bleu de Prusse étant sujet à se dénaturer en séchant lorsqu'on emploie des eaux qui contiennent des substances minérales, même en faible quantité.

Il ne reste plus qu'à laisser les micas sécher naturellement, après les avoir fixés par les quatre angles et à l'aide

de *punaises*, sur des planches de bois tendre. On doit éviter une dessiccation trop rapide à un air sec et chaud; les épreuves, bien que sucrées, auraient une tendance à se séparer de leur subjectif.

Je conseille aux opérateurs de faire marcher de front, du moins dans les commencements, la production des trois sortes de monochromes, au lieu d'en obtenir un certain nombre d'une même couleur, puis un certain nombre d'une autre couleur, etc. Ils feront bien, en effet, jusqu'à ce que la pratique de l'héliochromie leur soit devenue familière, de contrôler la valeur isolée de chacun des trois monochromes d'un même sujet par le résultat de la superposition.

Ici se place une observation importante, qui consiste en ce que chaque monochrome, considéré isolément, n'aura qu'une intensité médiocre, comparée à celle des photographies ordinaires. La raison en est simple : il suffit de se rappeler que la vigueur définitive des ombres doit être produite par la superposition des trois monochromes. Les dosages de matière colorante ont été calculés en conséquence.

Qu'on ne s'étonne pas non plus de la faiblesse relative du monochrome rouge. S'il n'était inférieur en intensité, il dominerait dans la teinte neutre, et l'harmonie serait rompue.

11. Le pupitre le plus commode dont on puisse faire usage pour procéder à la superposition des trois monochromes d'une héliochromie, soit transparente, soit même réflexe, consiste en un carreau de verre horizontal ou légèrement incliné, recevant de bas en haut la lumière par un miroir. Ce carreau de verre doit être, à sa surface supérieure, ou dépoli ou recouvert d'un papier transparent, pour permettre d'apprécier les effets.

On pose d'abord sur ce verre le monochrome jaune; on l'y pose avant les deux autres épreuves, parce que le jaune de chrome n'ayant pas la transparence des deux autres laques doit constituer l'étage inférieur du triple tableau. Au-dessus de ce monochrome on en place un second, le bleu, par exemple, en le faisant glisser sur le premier jusqu'à ce que les contours des objets coïncident parfaitement. On les colle alors l'un contre l'autre, opération pour laquelle on

peut se servir, si l'on veut, de colle à bouche. Il suffira de
promener la colle à bouche contre celle des deux surfaces
qui n'est pas recouverte par une image, et on les fera adhé-
rer l'une à l'autre au moyen de frictions opérées par l'ongle,
selon la méthode ordinaire, en interposant un morceau de
papier entre l'ongle et la surface sur laquelle on pèse.
Quand bien même la colle ne serait pas appliquée sur la to-
talité de la surface qu'on fait adhérer à l'autre, cette circons-
tance tirerait peu à conséquence, pourvu du reste que les
points rendus adhérents soient suffisamment nombreux et
que les bords soient exactement suivis. On adapte et on fixe
de la même manière le troisième mica sur le second.

J'ai à présenter ici une remarque relative à l'emploi du
jaune de chrome. Comme les épreuves constituées par cette
matière colorante doivent être, on se le rappelle, presqu'aussi
chargées de couleur pour les héliochromies réflexes que
pour les héliochromies transparentes, les opérateurs ne s'é-
tonneront point que telle héliochromie qui paraît harmo-
nieuse par réflexion et qui doit être vue de la sorte, soit trop
jaune pour transparence.

Pour mettre à effet les héliochromies obtenues comme il
vient d'être dit, il faut non-seulement en découper réguliè-
rement les bords aux ciseaux, mais encore, s'il s'agit d'hé-
liochromies transparentes, appliquer par le verso chacune
d'elles sur une feuille de papier transparent ou sur un verre
dépoli, et, s'il s'agit d'héliocromies réflexes, ce qui est le
cas le plus général, les monter sur bristol, l'image jaune en
dessous.

CHAPITRE VI.

L'Héliochromie au charbon (*suite*).

Sᴏᴍᴍᴀɪʀᴇ. Recherche des moyens pratiques d'éliminer les trois supports respectifs des trois monochromes ; emploi du procédé d'épreuves pelliculaires de M. Marion ; production des trois monochromes au moyen de papiers héliochromiques fournis par l'industrie.

Dans le système de tableaux héliochromiques qui vient d'être décrit, chacune des trois épreuves monochromes a été obtenue sur un support transparent, tel que mica; et c'est en superposant non-seulement les trois épreuves, mais encore leurs trois véhicules respectifs que l'on a constitué l'image polychrome. Cette image se compose donc : 1° de trois éléments essentiels, c'est-à-dire des trois épreuves de laques transparentes unies à de la gélatine; 2° de trois éléments désormais inutiles, c'est-à-dire des trois supports.

Pour ce qui est du mica, sa transparence est si grande que trois feuilles de ce minéral se superposent sans nuire d'une manière sérieuse à la beauté des effets obtenus; on a, somme toute, une charmante peinture; et comme l'emploi du triple support qu'elles offrent constitue un procédé très simple de l'héliochromie au charbon, les amateurs le pratiqueront volontiers.

Quoi qu'il en soit, on peut dire d'un tel support ou autres supports transparents analogues qu'ils survivent aux opérations qui les avaient nécessités, et qu'ils ne sont plus que du superflu et même de l'encombrement dans une héliochromie une fois réalisée. Ils en augmentent le prix de revient; ils s'opposent à un gélatinage pratiqué sur une large

échelle, comme le serait le gélatinage de grandes feuilles de papier ou de papiers en rouleaux; enfin le mica ne se prête qu'à des héliochromies d'assez faible dimension.

Emanciper chacun des trois monochromes d'un soutien dont ils n'ont plus que faire, tel est, ce semble, le *desideratum* de l'héliochromie au charbon, amenée au point où l'ont laissée les descriptions du chapitre précédent.

Or, la possibilité pratique de cette suppression des trois supports ne saurait être mise en question. Au nombre des méthodes les plus récentes de tirage des épreuves au charbon, il en est au moins une qui résout pleinement la difficulté.

Je veux parler du *procédé d'épreuves pelliculaires au charbon* communiqué à la Société française de photographie, dans la séance du 5 novembre dernier, par M. Marion, qui avait déjà enrichi, on le sait, la photographie au charbon de plusieurs méthodes très perfectionnées.

Ce nouveau procédé permet d'obtenir, séparées de leur véhicule et à l'état complet d'isolement, d'excellentes épreuves translucides fournies par des papiers gélatinés colorés. Ces sortes d'images, si on a soin de les placer, à raison de leur extrême ténuité, entre deux pellicules préservatrices de collodion, deviennent, ainsi disposées, de précieux clichés propres à être tirés indistinctement par le recto ou par le verso, et c'est là une des applications intéressantes signalées par l'inventeur. Mais il est aisé de comprendre toute la portée de ce même procédé appliqué à l'héliochromie. Comme on est maître, en effet, de donner à de telles épreuves la couleur qu'on désire, et que rien n'empêche de recouvrir, par exemple, trois feuilles de papier de chacune des trois mixtions, rouge, jaune, bleue, dont j'ai indiqué les formules, on est bien assuré de produire par ce moyen les trois mono-chromes voulus, c'est-à-dire tous les trois affranchis de leur véhicule primitif, qui n'est autre que le papier dont on s'est servi. Il ne restera qu'à les superposer et à les monter sur bristol.

J'emprunte textuellement au rapport de M. Marion la description de ce procédé; je ne retranche que les passages qui seraient sans afférence à la question qui nous occupe :

« La feuille mixtionnée, sensibilisée et impressionnée sous

un cliché, est transportée sur plaque métallique. J'avais d'abord pensé que la plaque argentée était préférable à toute autre. L'expérience que j'ai pu acquérir à la suite d'essais réitérés m'a démontré mon erreur : c'est la plaque de cuivre planée, grattée et polie (1) qui doit être préférée, et, chose bizarre, les plaques de même métal laminées n'ont pas la même aptitude d'attraction.

» Le zinc, rigoureusement, pourrait remplir le but; mais comme il s'oxyde facilement, il doit être rejeté...........

» Notons ici que la pose pour report sur plaque métallique doit être un peu plus longue que pour report sur papier.

» La plaque de cuivre étant donc préalablement enduite d'encaustique (cire dissoute dans la térébenthine), pour la préserver de toute atteinte d'oxydation, et en même temps faciliter le détachement de l'image après développement et dessiccation, comme je vais l'indiquer, on procède à l'application sur cette plaque de la feuille mixtionnée, sensibilisée et impressionnée, absolument comme je l'ai indiqué pour le papier albuminé coagulé (2), et on met en pression pendant six à douze heures.

» L'image est aussi développée comme d'habitude; mais on doit bien se pénétrer que pour report sur métal, plus encore que pour report sur papier, le cliché a besoin d'être entouré d'un cadre en papier noir pour parer aux accidents que nous avons signalés (3).

» Quand, après développement, la plaque métallique est bien dégagée de toute mixtion restée soluble, elle est abandonnée à dessiccation spontanée dans un endroit frais et privé de courants d'air. Il faut généralement de douze à vingt heures pour que la dessiccation soit parfaite.

» Quand toute trace d'humidité a disparu, la plaque est portée à l'air libre du dehors. On voit presqu'aussitôt l'image se soulever d'elle-même de dessus cette plaque et s'en dé-

(1) Néanmoins, dans un article publié par le *Moniteur de la photographie*, numéro du 1er janvier 1870, M. Léon Vidal estime que la plaque de cuivre peut être remplacée par une plaque de verre dépoli.

(2) Voir le *Catalogue initiateur* de la maison Marion.

(3) Les accidents auxquels M. Marion fait allusion consistent dans les soulèvements des bords de l'image.

tacher complétement sous forme de pellicule translucide, avec un dessin pourvu de toute la valeur du cliché:

...

» Les images transparentes ainsi produites sont très minces..... Si l'on veut les images pelliculaires fortes et résistantes, on y parvient aisément par une couche de gélatine versée sur l'image après son développement et avoir préalablement mis la plaque de niveau..................

» Un moyen moins long, plus sûr et plus facile est le suivant :

» On a un papier doublement mixtionné; la couche première est colorée..., la couche seconde et supérieure est absolument incolore.

» Le tirage se fait comme d'habitude..., mais en prolongeant la pose d'un bon tiers du temps ordinaire comparé à celui pour reports courants sur papier.

» L'action qui se produit est celle-ci. La lumière attaque la mixtion incolore, la traverse et va attaquer la mixtion colorée dans les proportions voulues par l'écran. Le dessin se forme sur les deux couches avec ses contours, ses reliefs et ses creux, mais le dessin nuancé n'existe véritablement que sur la couche inférieure colorée; la couche supérieure incolore ne sert qu'à cuirasser la couche colorée et lui donner la force à laquelle on aspire.

» Le développement se fait de la même manière que pour les pellicules minces, mais avec beaucoup plus de facilité, vu la force de la pellicule et sa plus grande solidité.

» Le séchage est un peu plus long que pour les pellicules minces; mais le détachement se fait de même avec les mêmes moyens. »

La description que je viens de transcrire fournit, on le voit, le moyen d'obtenir, à l'état pelliculaire, les trois monochromes héliochromiques. Au lieu d'étendre sur des feuilles de mica chacune des trois couches mixtionnées dont j'ai décrit la préparation, on les étendra sur des feuilles de papier; au lieu d'impressionner les épreuves par le verso, on les impressionnera par le recto; et enfin, au lieu de révéler purement et simplement chacune d'elles dans le bain d'eau chaude sans l'avoir débarrassée de son véhicule, qui n'est autre que le papier, on ne la révélera qu'après l'avoir

fait passer du papier sur une plaque métallique (1), d'où elle se détachera d'elle-même.

De ces diverses opérations, il en est une dont le photographe-héliochromiste va être affranchi, c'est celle qui consiste à préparer les trois mixtions colorées et à les étendre sur papier. Cette partie ingrate du travail s'accomplira dans des ateliers spéciaux, beaucoup mieux et à moins de frais que dans un laboratoire d'artiste; *les papiers gélatinés colorés* que, dès à présent, la maison Marion livre pour les usages de la photographie ordinaire au charbon, font pressentir toute la perfection que l'industrie saura donner aux papiers destinés à l'héliochromie.

Au moment de publier cet ouvrage, j'apprends que M. Marion vient d'inaugurer la fabrication des papiers héliochromiques.

Comme il convient, au surplus, de mettre tous les amateurs en mesure de préparer eux-mêmes, si bon leur semble, les trois sortes de papier gélatiné, je crois devoir, pour ceux d'entr'eux qui ne seraient pas familiarisés avec les manipulations de la photographie au charbon, rappeler en finissant le moyen, indiqué par M. Jeanrenaud, d'étendre sur papier, d'une manière uniforme, l'enduit coloré.

Ce moyen consiste à poser sur une glace horizontale la feuille de papier bien détrempée; cette feuille, par l'effet de ce mouillage, s'applique exactement sur le fond sans laisser de bulles d'air; on éponge régulièrement l'excès d'eau avec un buvard, et on verse la gélatine teintée.

Quant au papier, il doit être épais, carteux, bien collé, et d'une pâte qui se détende peu au mouillage. Il faut de plus que les trois feuilles dont on fait usage soient de même nature et humectées en même temps, afin que, si les dimensions de ces feuilles venaient à augmenter quelque peu par l'imbition, l'accroissement d'étendue fût le même pour toutes les trois; dans le cas contraire, il arrriverait que les trois monochromes pelliculaires, évidemment assujétis aux mêmes variations de grandeur que leurs supports, ne coïncideraient plus exactement quand on procéderait à leur superposition.

(1) **Ou de verre dépoli.**

CHAPITRE VII.

Héliochromies artificielles.

C'est un procédé fort curieux, qui se rattache beaucoup plus à l'art de la peinture qu'à la photographie proprement dite. Le peintre n'a plus besoin d'une palette. Qu'il commande au soleil; le soleil, collaborateur soumis, donnera à ses œuvres la couleur et la vie.

En d'autres termes, qu'un peintre consente à dessiner par trois fois, au moyen d'une substance noire (encre, crayon, fusain, etc.), un même sujet, il lui suffira de produire certaines différences dans les ombres de ces trois dessins pour que le soleil se charge de les métamorphoser tous trois ensemble en une brillante peinture, qui offrira toutes les colorations voulues par l'artiste, et que ce même soleil multipliera ensuite à l'infini.

Au simple énoncé de ce résultat, le lecteur a compris qu'il sera dû à la superposition de trois tableaux monochromes, l'une rouge, l'autre jaune, l'autre bleu, sur lesquels la couleur aura été inégalement distribuée selon les différences ménagées par l'artiste entre les ombres des trois dessins. C'est ici l'intelligence de l'homme qui, se substituant aux trois verres colorés, accomplit à leur place l'analyse ou tamisage des couleurs que l'artiste suppose émises par la nature.

Quant à la manière de procéder, la voici :

Au moyen de décalques, l'artiste exécutera au simple trait trois dessins identiques. Il les ombrera ensuite de manière à traduire sur chacun d'eux *par du noir* deux éléments distincts : 1° la couleur spéciale; 2° les ombres. Celle de ces

deux sortes de noircissement qui doit traduire la couleur spéciale se fera exclusivement sur celui des trois dessins qui correspond à cette couleur, s'il s'agit d'une couleur simple, ou sur les deux dessins qui correspondent à cette couleur, s'il s'agit d'une couleur binaire; en d'autres termes, on noircira sur ce dessin ou sur ces deux dessins les objets qui, dans la nature, émettent cette couleur simple ou cette couleur binaire; on les noircira d'autant plus qu'on y voudra représenter une coloration plus intense, et on noircira indistinctement les clairs et les ombres de chacun de ces objets. Quant à l'autre sorte de noircissement, celle qui doit traduire les ombres, elle s'accomplira sur chacun des trois dessins; en d'autres termes, on traduira par du noir, sur tous les trois, les parties ombrées des objets; et l'on emploiera un noir d'autant plus intense qu'on aura à traduire des ombres plus fortes. Ce noircissement ne devra pas toujours, du reste, s'exécuter d'une manière égale d'un dessin à l'autre : s'il arrive, en effet, qu'on ait à représenter un objet fortement ombré, mais dans l'ombre duquel apparaît la couleur spéciale, un noir maximum employé indistinctement sur les trois dessins mettrait dans l'impossibilité de traduire la couleur spéciale en question; il faut, en pareil cas, réserver le noir maximum, pour ce qui est de cet objet, à celui des trois dessins qui correspond à cette couleur, s'il s'agit d'une couleur simple, ou aux deux dessins qui correspondent à cette couleur, s'il s'agit d'une couleur binaire.

· Exemples : Veut-on représenter un objet rouge, on noircira cet objet sur celui des trois dessins qui correspond à la couleur rouge; on le noircira d'autant plus que le rouge qu'on traduit est plus intense; enfin, on noircira indistinctement, toujours sur ce même dessin, la partie de cet objet qui doit être éclairée et celle qui doit être ombrée. Veut-on maintenant représenter la partie ombrée de ce même objet rouge : on la noircira sur chacun des trois dessins, et on la noircira d'autant plus qu'on veut traduire une ombre plus forte. On aura soin toutefois de ne pas employer pour la partie ombrée dont il s'agit le noir maximum sur chacun des trois dessins, car on se mettrait dans l'impossibilité de faire prédominer la représentation du rouge; mais on ré-

servera le noir maximum au dessin qui correspond à la couleur rouge.

Veut-on représenter un objet de couleur binaire, soit un objet vert : on noircira, aux endroits voulus, le dessin qui correspond au jaune et le dessin qui correspond au bleu, en observant pour tous les deux les indications qui précèdent. Veut-on représenter la partie ombrée de ce même objet vert : on la noircira sur les trois dessins, mais en réservant, s'il s'agit d'ombres très foncées, le noir maximum au dessin qui correspond au jaune et au dessin qui correspond au bleu.

Il est évident que, par l'effet de l'habitude, ces deux sortes de noircissement, dont je viens de parler comme de deux opérations distinctes, pourront être exécutées sans peine d'une manière simultanée, et se réduiront le plus souvent, dans le travail matériel de l'artiste, à une opération unique.

Ici le rôle du peintre est terminé, celui du photographe commence.

Le photographe prendra, au moyen d'un appareil photographique ordinaire, *un négatif* de chacun des trois dessins, en donnant, autant que possible, aux trois négatifs la même vigueur, et surtout en leur donnant à tous les trois, soit qu'il les réduise, soit qu'il les amplifie, des dimensions d'une rigoureuse identité. Sous chacun de ces trois négatifs il impressionnera le monochrome pour la couleur duquel les effets ont été calculés, et la superposition des trois monochromes, rouge, jaune et bleu, produira le tableau polychrome voulu par l'artiste.

Ce sera assurément un vrai tableau, où la couleur et le modelé concourront à qui mieux mieux à produire l'illusion des œuvres d'art. Une œuvre de ce genre n'aura, on le comprend, rien de commun avec un *dessin colorié;* car c'est ici une même matière, un même enduit qui fournit à la fois la couleur et la forme, comme dans la peinture à l'huile. Qu'aura-t-il fallu à ce peintre coloriste pour créer une composition aux nuances si riches et si variées? un simple fusain.

C'est, on le voit, *l'analyse et la synthèse de l'art pictural.*

J'ai eu déjà occasion de signaler dans ma première publication (page 54) un moyen analogue de peinture au crayon,

ou au fusain, à propos de l'une des méthodes du procédé direct.

Au lieu d'impressionner trois monochromes pelliculaires sous les trois négatifs dont il s'agit, on peut employer ces mêmes négatifs à impressionner, par les procédés que M. Poitevin a si ingénieusement inaugurés, trois pierres lithographiques (I) ou trois planches métalliques, de manière à obtenir, à l'aide de trois encrages transparents, dont chacun sera de l'une des trois couleurs élémentaires, des héliochromies artificielles que la presse multipliera en nombre illimité.

Qu'elles soient obtenues par le procédé au charbon, ou par les procédés de la photolithographie, ou par ceux de la gravure héliographique, les héliochromies artificielles seront facilement reconnaissables, et il n'arrivera jamais de les confondre avec les héliochromies dues à des clichés *originairement créés par la lumière*. Dans les unes et dans les autres la couleur se moulant exactement sur les clichés qui les ont fournies, on comprend que, suivant que ces clichés sont exécutés de main d'homme ou que la nature s'est donné la peine de les faire elle-même, les résultats seront bien différents. On aura, dans le premier cas, des effets qui pourront être hautement artistiques, mais qui ne donneront pas l'impression absolue de la réalité; on aura, au contraire, dans le second cas, des reproductions d'une précision mathématique, où pas un atome de matière colorante ne sera livré au hasard. En un mot, ce seront des différences analogues à celles qui distinguent un dessin d'une photographie.

(1) Il n'y a pas de contradiction entre l'appréciation que je crois pouvoir émettre sur la portée artistique des héliochromies artificielles comme sur la facilité relative de ce genre de peinture, et l'appréciation que j'ai précédemment émise (dans une note du chap. 1er, no 13) sur l'infériorité ou tout au moins la très grande difficulté d'exécution d'une chromolithographie fournie par trois pierres seulement et par trois encrages. Dans ce dernier cas, l'artiste subit un assujettissement considérable, celui de calculer, *en chaque point de chacune des trois épreuves*, l'intensité et la valeur relative de la couleur, comparée aux deux autres couleurs qui viendront s'appliquer en ce même point. Dans le premier cas, au contraire, la couleur n'est pour ainsi dire qu'à l'état d'abstraction, *à l'état latent* pour le peintre, qui n'a réellement affaire, pour chacune des trois épreuves, qu'à une substance noire, facile à manier, et dont il est aisé de comparer l'intensité de l'un à l'autre des trois dessins.

Quant aux *retouches* qui seraient faites sur des négatifs héliochromiques véritables, c'est-à-dire dus à l'action originaire de la lumière, et qui auraient pour but de faire naître artificiellement telle ou telle couleur, les inévitables différences que je viens de signaler entre *le faire* de la nature et celui du crayon ou du pinceau trahiraient plus ou moins le moyen pratiqué, alors même que son auteur ne serait pas mis en demeure de montrer les clichés dont il a fait usage.

CHAPITRE VIII.

Considérations sur la valeur artistique et scientifique du système.

Artistes ou savants, tous ceux qui auront bien voulu accorder un examen attentif à cet écrit ainsi qu'à ma précédente publication, resteront convaincus comme moi que le problème des couleurs en photographie est pleinement résolu.

Par une déférence peu scientifique pour certaines idées reçues, j'avais, dans l'introduction de mon premier mémoire, présenté le nouveau système d'héliochromie comme *un moyen indirect* (1) *de reproduction des couleurs naturelles.*

L'expression manquait de justesse.

Si quelqu'un se fût avisé de dire, il y a un siècle, quand la photographie elle-même n'était pas encore pressentie : *Je fournis des couleurs au soleil, et il se charge de les trier, de les agencer judicieusement, et de peindre avec ces couleurs des tableaux qui représentent les spectacles mêmes que ses rayons éclairent,* personne se serait-il avisé de répondre : Vous employez un moyen indirect de représenter les couleurs de la nature ?

Ce jour-là, d'un aveu unanime, l'héliochromie eût été créée.

Or, ce qu'il eût été vrai de dire il y a cent ans ne cesse pas d'être aujourd'hui la vérité. Une équivoque pourrait

(1) Le lecteur comprend qu'il ne s'agit plus ici de la division du système lui-même en *procédé indirect* et *procédé direct,* mais qu'il s'agit de l'ensemble de ces procédés comparé à *l'héliochromie au sous-chlorure d'argent.*

seule faire hésiter à nommer cette même héliochromie du nom qui lui appartient.

Cette équivoque vient de la direction première imprimée aux recherches héliochromiques par les prodigieux travaux de MM. Niepce de St-Victor, Becquerel et Poitevin, et de l'habitude prise de considérer les couleurs émises par la nature comme susceptibles en quelque sorte de *se matérialiser*, de *se solidifier* sur une plaque chimiquement préparée.

Fixer les couleurs, cette expression universellement employée témoigne qu'un sentiment universel a, dès l'origine, attribué à la science le pouvoir de retenir et d'emprisonner les rayons eux-mêmes.

C'était là une erreur, sous l'influence de laquelle une certaine évolution de l'intelligence devient nécessaire pour admettre comme *solution directe du problème des couleurs en photographie* une méthode qui n'a d'autre prétention que de présenter au soleil des couleurs toutes faites et de l'obliger à s'en servir comme pourrait faire un peintre.

Je dis que c'était là une erreur. Et, en effet, l'héliochromie primitive pas plus que l'héliochromie nouvelle, la photographie ordinaire pas plus que l'héliochromie, n'aspirent à *fixer la lumière;* elles aspirent simplement à *la traduire*, à *l'interpréter.*

Chacune d'elles réalise ce résultat au moyen de substances choisies parmi d'innombrables substances, et par *une coordination de causes naturelles* au milieu desquelles l'arbitraire et le discernement de l'homme sont appelés à jouer un certain rôle.

Dans la photographie ordinaire, ce rôle est certain, si bien que vingt photographes, mis en présence d'une même scène de la nature, en obtiendront vingt copies qui toutes différeront plus ou moins les unes des autres, et que les nouveaux exemplaires qui suivront chacune de ces vingt copies offriront, bien que sortis d'un même moule ou cliché, des différences presqu'aussi notables.

Dans l'héliochromie au sous-chlorure d'argent, l'arbitraire et le discernement de l'opérateur influent non moins sur les résultats. Cela est si vrai que, dans cette héliochromie, les préparations sont savamment modifiées, suivant qu'on y

veut marquer avec plus ou moins de vivacité telle ou telle couleur.

Faut-il s'étonner, dès lors, que l'héliochromie nouvelle laisse également une certaine latitude à l'opérateur pour régler, suivant les circonstances, quelques-unes des conditions du phénomène? Faut-il s'étonner qu'elle abandonne à son tact et à son intelligence le soin d'assortir les intensités respectives des trois monochromes dont la superposition fera naître le tableau désiré?

Loin d'être un inconvénient, cette intervention judicieuse de l'homme dans l'œuvre accomplie par la nature, qu'il s'agisse de l'un ou de l'autre des trois systèmes photogéniques, constitue, qu'on y prenne garde, *l'élément artistique* de chacun d'eux : une œuvre que la nature accomplirait seule ou avec le concours purement mécanique de l'homme ne saurait être classée parmi *les œuvres d'art*.

Serait-il vrai de dire de la nouvelle héliochromie, que cette intervention de l'homme ne lui confère une valeur artistique qu'au détriment de *sa valeur scientifique?* En aucune manière. Car elle est régie, non moins que l'ancienne héliochromie et que la photographie proprement dite, par des lois précises, par des lois mathématiques, dont l'étude attentive l'élève presque, dès à présent, au niveau des sciences exactes.

J'ai déroulé dans mon premier mémoire les formules d'un certain nombre de ces lois. Les savants trouveront à en formuler plusieurs autres, dont la connaissance, jointe à celle des premières, permettrait (mais la pratique ne le demande pas) de se rapprocher indéfiniment d'un type unique dans les résultats.

C'est à ce caractère éminemment rationnel et scientifique du système que nous devons, M. Charles Cros et moi, de nous être rencontrés, sans nous connaître, dans la conception théorique de ce qu'il appelle à juste titre la *Photographie des couleurs. Analyse et synthèse*, telle en est la formule maîtresse, celle qui résume toutes les autres (1).

(1) M. Charles Cros, dans une note de sa brochure intitulée *Solution Générale du Problème de la Photographie des Couleurs* (Paris, Gauthier-Villars, éditeur), annonce qu'il donnera le principe de construction d'un instrument destiné à l'analyse et à la synthèse numériques de toutes les teintes mixtes dans une publication ultérieure.

Au lieu d'une préparation unique uniformément étendue sur une seule surface, l'*Héliochromie analytique* fait usage de trois préparations uniformément étendues sur trois surfaces; au lieu d'opérer le triage des couleurs dans la couche sensible, elle le produit à travers des milieux colorés; dans l'une et l'autre circonstance, c'est le soleil qui accomplit le grand œuvre.

Les deux systèmes ont également leurs racines dans la nature.

Que la science arrive un jour à fixer l'image colorée fournie, sur plaque ou sur papier, par le sous-chlorure d'argent, on peut l'admettre. L'héliochromie analytique n'a pas à s'alarmer de cette éventualité. Quoi qu'il advienne, elle conservera toujours, dans le double domaine artistique et scientifique, une haute valeur.

A supposer ce système inférieur sur quelque point au système tenté en premier lieu, il est une supériorité de premier ordre qu'on ne saurait lui contester, et qui semble plus particulièrement marquer les œuvres dans lesquelles la nature se complaît : cette supériorité, c'est le don de multiplication. Mes héliochromies se multiplient par la presse : demander cette multiplication à l'héliochromie au sous-chlorure d'argent, ce serait tomber dans l'absurde.

Mode direct où mode indirect, qu'importe après tout? Les combinaisons de l'homme valent bien, quand elles atteignent le but, les forces fatales et aveugles. Qu'une citadelle soit enlevée dans un brillant assaut, ou bien que, par un siége régulier, par tout un ensemble stratégique de travaux mûrement calculés et persévéramment exécutés, elle soit forcée de capituler, le résultat est le même dans les deux cas, et il n'est pas moins honorable dans le second que dans le premier.

TABLE.